U0120992

植田正治
小传记

南方传媒　花城出版社　［日］植田正治 著　董纾含 译

中国·广州

图书在版编目（ＣＩＰ）数据

植田正治小传记 ／（日）植田正治著 ； 董纾含译.
-- 广州：花城出版社，2022.5
ISBN 978-7-5360-9520-5

Ⅰ．①植… Ⅱ．①植… ②董… Ⅲ．①摄影集－日本
－现代 Ⅳ．①J431

中国版本图书馆CIP数据核字(2021)第215021号

UEDA SHOJI CHIISAI DENKI
By SHOJI UEDA
Copyright © 2008 SHOJI UEDA OFFICE
Original Japanese edition published by CCC Media House Co., Ltd.
Chinese (in simplified character only) translation rights arranged with
CCC Media House Co., Ltd. through Bardon-Chinese Media Agency, Taipei.
本书中文简体版版权归属于银杏树下（北京）图书有限责任公司。

著作权合同登记号：图字：19-2021-111 号

出 版 人：张 懿
编辑统筹：蒋天飞
责任编辑：许泽红　徐嘉悦
特约编辑：尚 达 谢 霄
装帧制造：墨白空间·杨和唐

书　　名　植田正治小传记
　　　　　ZHITIAN ZHENGZHI XIAOZHUANJI
出　　版　花城出版社
　　　　　（广州市环市东路水荫路11号）
发　　行　后浪出版咨询（北京）有限责任公司
经　　销　全国新华书店
印　　刷　北京雅昌艺术印刷有限公司
　　　　　（北京市顺义区高丽营镇金马园达盛路3号）
开　　本　880毫米×1194毫米　32开
印　　张　8.125　2插页
字　　数　67,000
版　　次　2022年5月第1版　2022年5月第1次印刷
定　　价　128.00元

植田正治　小さい伝記

对于我来说其实是通过照相机，

将"感触"记录下来的一类东西。

对于被拍摄者来说，则是他们活在当下的证明。

我想，这不就是世界一隅之中一部小小的传记吗？

而且这些照片对于我来讲，也是一种关于过往的记录，

所以我为这个系列起了这样的名字。

虽然有些许牵强附会，我也略微有些不好意思。

不过，我最终还是说服了自己。

目录

"小传记"系列自 1974 年至 1985 年刊登在杂志《相机每日》(「カメラ每日」)上，时长跨越了十二个年头，总计十三篇作品。每一篇仿佛文章片段的作品，从人与人的接触到我住院的一些日常点滴，都是我通过当时刚刚入手的哈苏照相机的取景器记录下来的。此外，书中还收录了一些偶然发现的拍摄于战前的玻璃干版作品。我以这些照片为契机，回顾了自己摄影人生的轨迹。

　　法国的摄影评论家加布里埃尔·博雷（Gabriel Bauret）读完了"小传记"的所有连载内容后说："编辑策划这一内容的意义在于，它并不仅仅通过回顾过去的作品、发表新作、归纳注释等等去再度明晰界定、定义摄影师自身的创作方法。这个连载本身就以一部'作品'的形象出现。与此同时，它还呈现出隐藏在作品背后，与作品相融合的摄影师的人生诸像。"（摘自《摄影谈·片段》）

　　本书将囊括各种要素的"小传记"系列作品连同注释一起，以最接近当初连载的形态予以呈现。编辑还从我同时期创作的文章中，挑选出记录我的"摄影"态度，以及与本系列相关的文章。可以说，这一系列同时也是我本人的"传记"。倘若您能从这个系列中，再次感受到摄影那种充满温柔与幽默的魅力，我将深感荣幸。

小传记 1

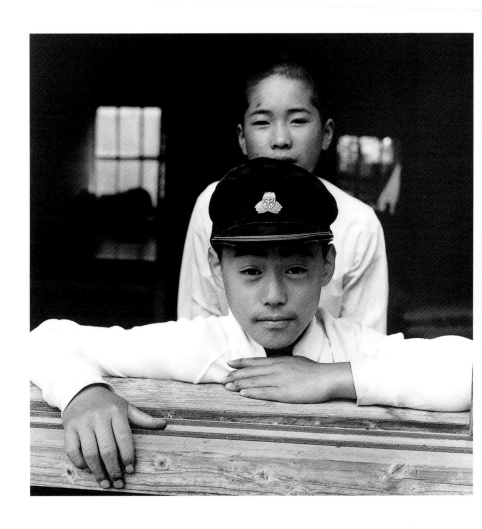

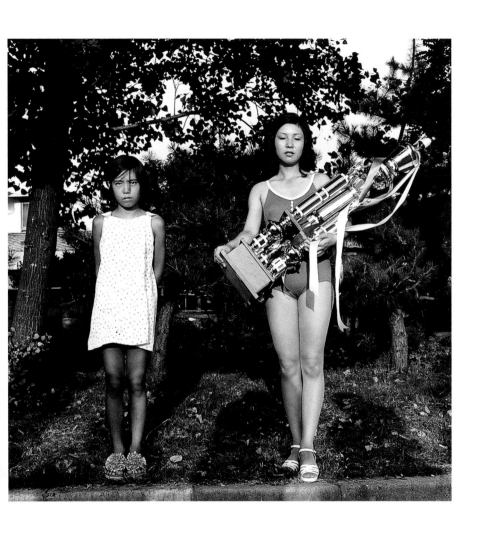

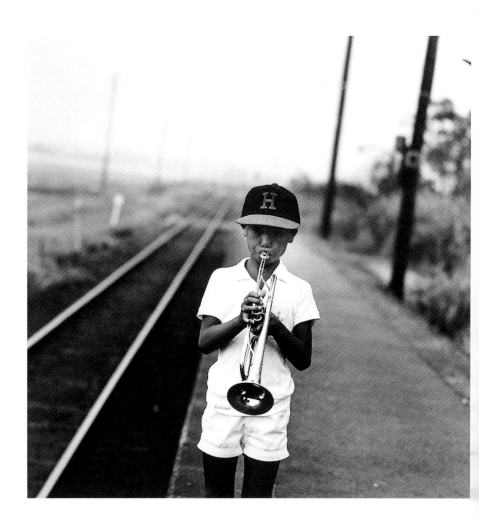

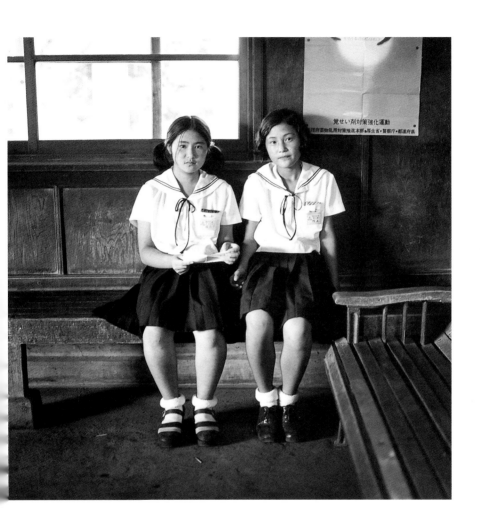

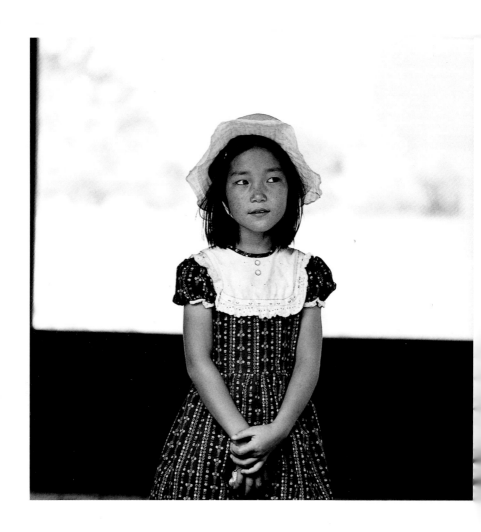

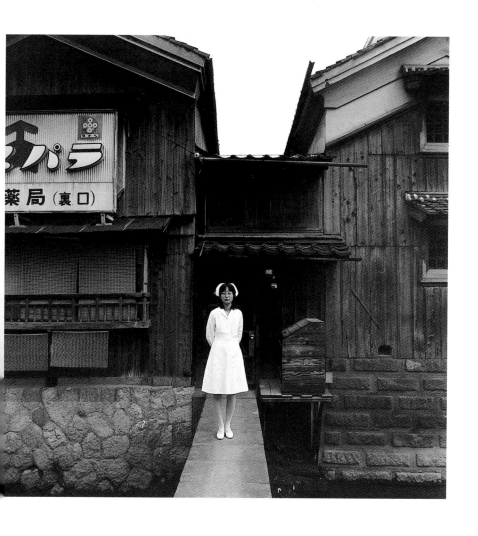

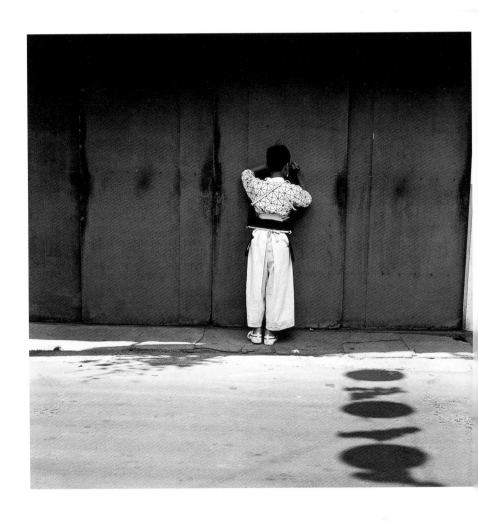

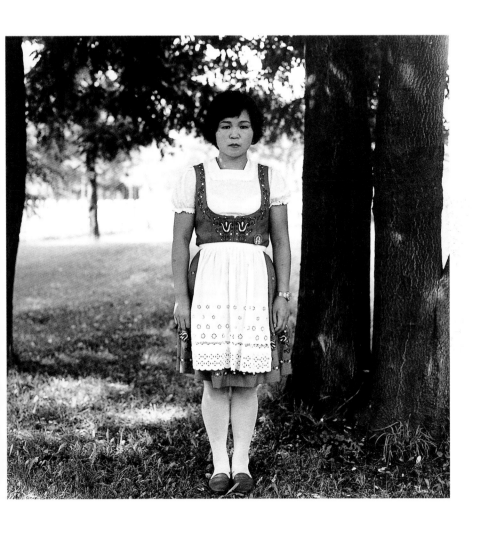

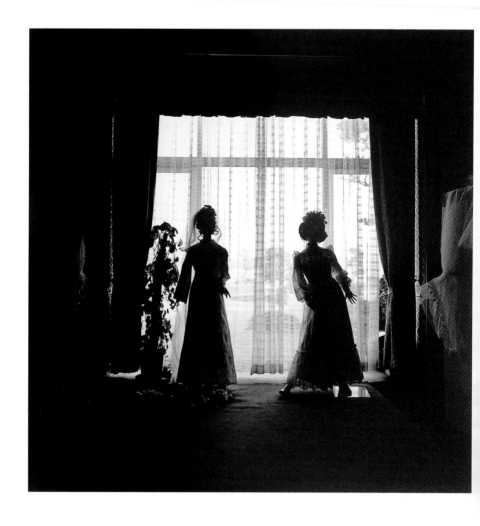

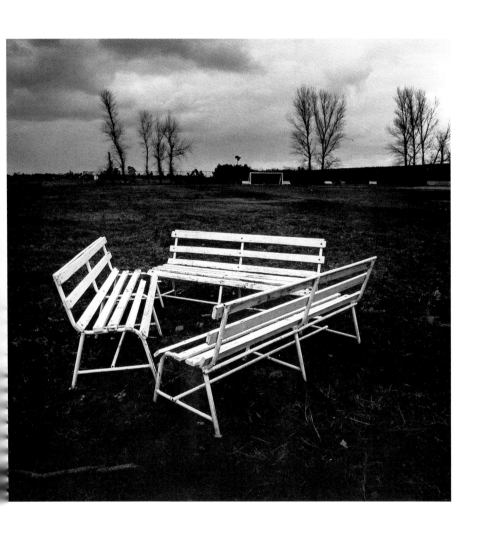

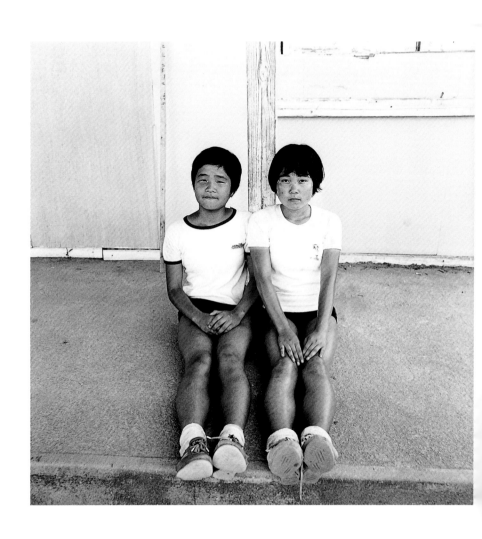

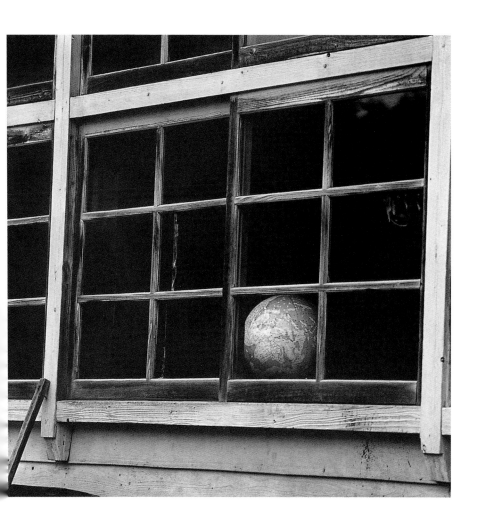

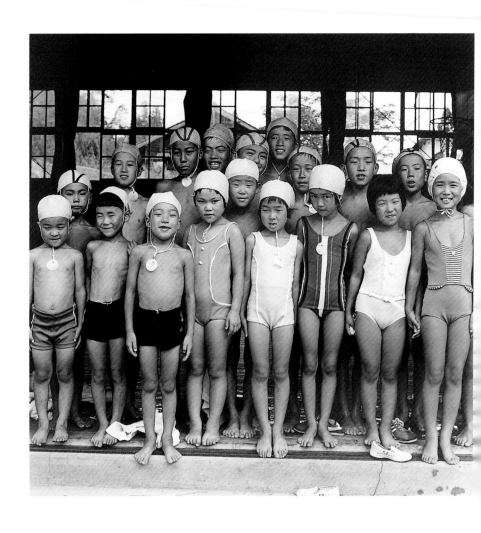

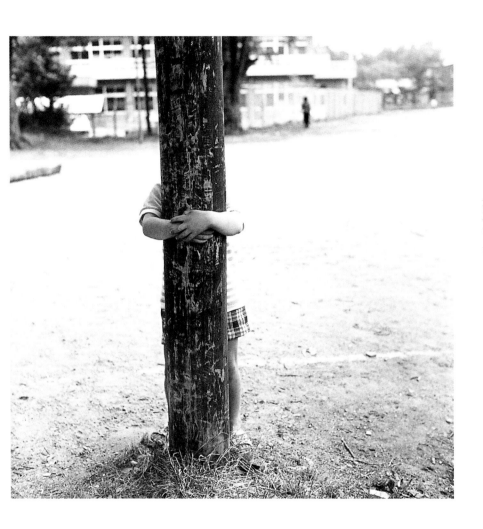

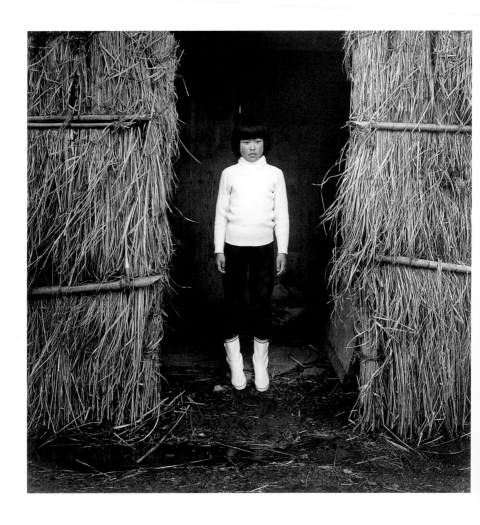

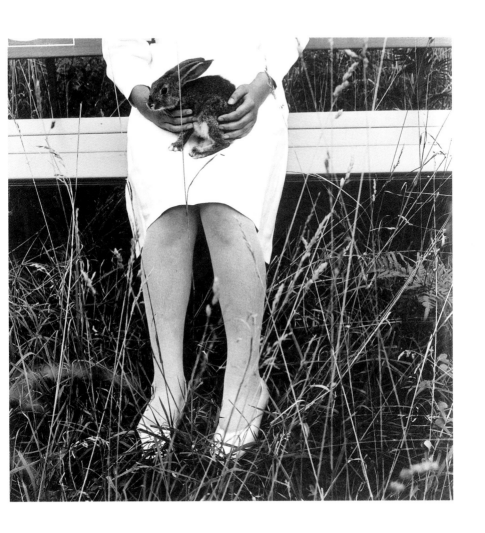

小传记 2

选自鸟取县人在美协会名册

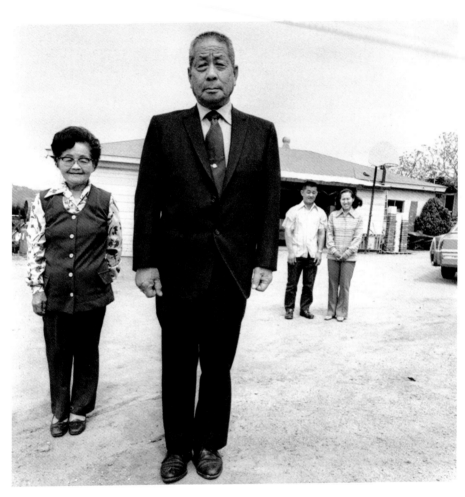

松本先生及家人

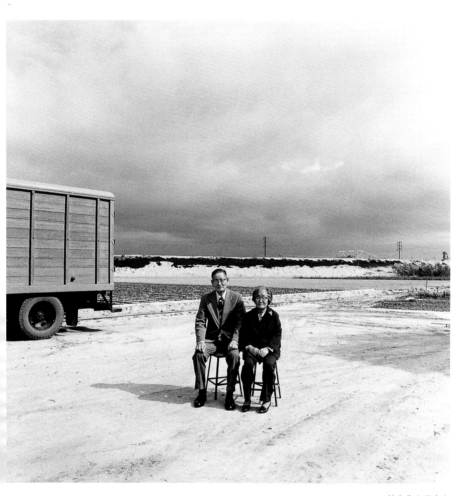

竹安先生及夫人

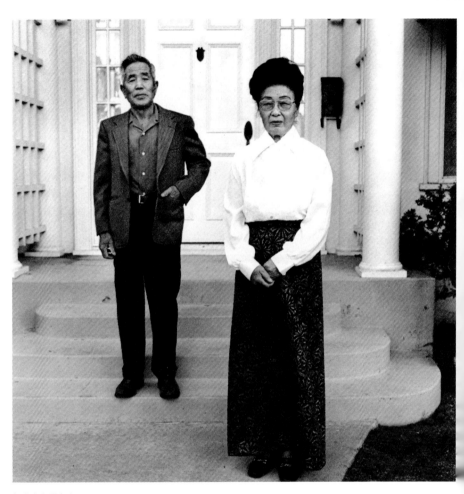

榧本先生及夫人

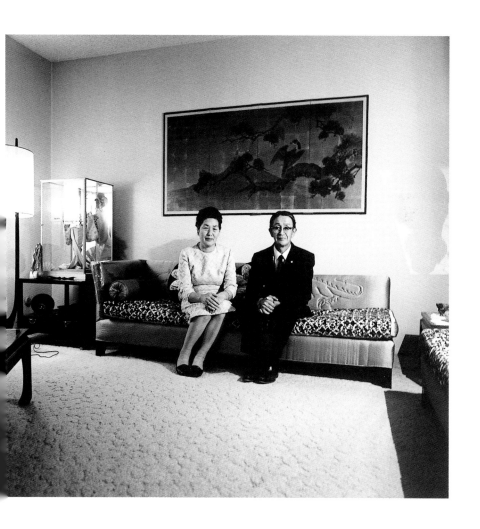

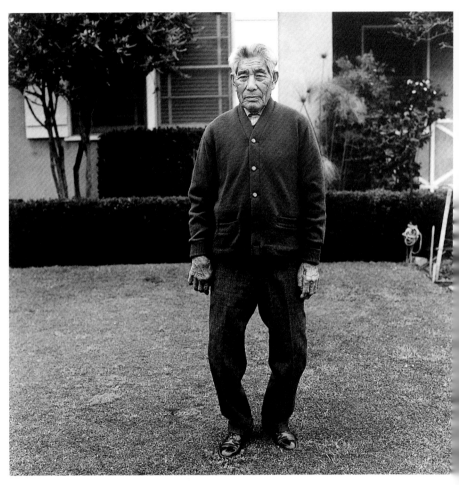

福島先生

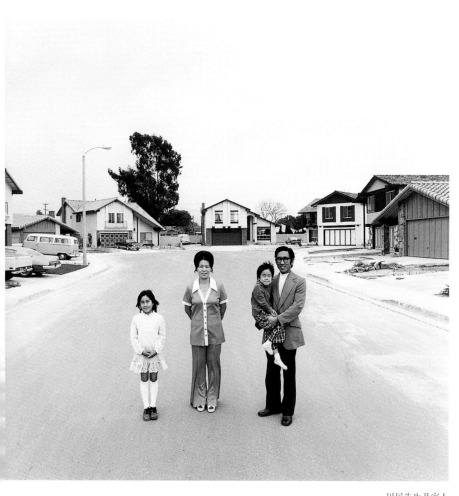

川尻先生及家人

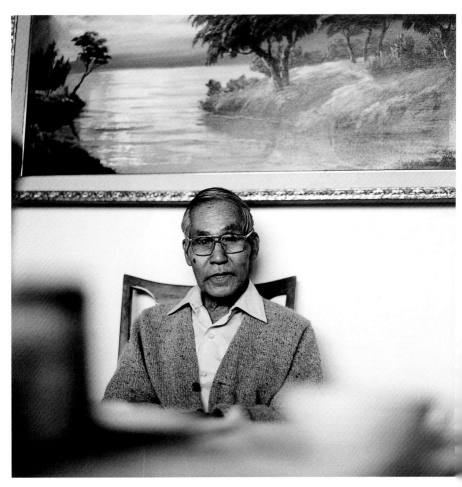

永见先生

植田照相馆，美国出差摄影记

凌晨两点，飞机降落在了洛杉矶机场。比预定的时间晚了六个小时。纽约那场出乎意料的大雪让我们枯坐在飞机座位上，一直等了六个小时。

我的助手，或者说在植田照相馆和我共事了近二十年的技师——福岛诚先生与他的夫人、弟弟三个人来机场接我。他们在深夜里等了六个多小时，令我久违地热泪盈眶了。如大家所知，在洛杉矶这座城市里倘若没有车，又没有当地人带路的话，基本上寸步难行。

在最近的"小传记"连载中拍摄生活在美国的日本人是我一直以来的一个愿望，同时也是我此次访美的目的之一。

幸运的是，单单加州就有四百多户鸟取县移民，听说其中不乏成功人士，并且和我一样来自弓浜地区的移

民占绝大多数。从这个意义上来说，我的摄影工作应该能比较顺利地展开。没想到的是，年轻家庭的成员白天基本都上班去了，到了傍晚才会下班回来。所以，虽然四月的洛杉矶日落时间较晚，我在工作日也只能一天拍摄一两个家庭，在有限的一周行程内，最终只拍到了大约十个家庭而已。

尽管如此，以前我拍摄过婚礼照片，也拍摄过青年团集会，还认识一些在美国的二代移民，这次就像境港的植田照相馆去美国出差拍照一样，真是久违的感觉。从被拍摄一方的角度来说，以前常去的那家照相馆来到美国为自己拍照片，心情想必也会很放松、很自在吧。我本人也会努力像昔日的照相馆师傅那样为他们拍照。

在此次的摄影工作中，最关照我们的是当地一位非常事业有成的人——松本一先生。松本先生住在索拉纳海滩，从洛杉矶出发需要在高速公路上开大约两小时车。他的宅邸和大农场遥望着大海，那里还有大片大片的康乃馨花田。松本先生年轻的大儿媳和我的女儿是高中同学，他的女婿则是我熟人家的儿子。我几乎忘记了自己

身在美国，也就由着自己的性子随意地拍摄起来。

此次访美，我第一次见到了福岛君的父亲。老人走起路来略有些吃力，但除此之外，他的体格仿佛一个年轻人，完全看不出这是一位年逾八旬、同乡会中最高龄的老人。他那双略跛的双脚，象征着在异国他乡六十余载的辛勤与操劳。

景山熊市是我的亲戚，他的女婿植田信义早就与我相识。所以和他们交流完全用乡下方言，大家聊个不停，差点忘了拍照的事。我和榧本先生、竹安先生共处的时间虽然很短，但是拍摄时的氛围非常温和友好。盛情招待我的永见先生是我读中学时长我两三级的前辈。年轻的川尻夫妇请我留下吃了晚饭。他们远赴美国前，曾在我的植田相机店里买过相机。因为这些缘分，我在拍摄他们的那一个星期极为放松，甚至忘记了自己身在美国，自始至终都沉浸在快乐之中。此时此刻，我一边写下这些文字，一边回忆起当时的美好，心中充满感激之情。

<div align="right">（1974年8月）</div>

悄声讲：我走的是一条业余者的道路

12月某日

在 K 校上课。学生们都是今年刚入学的新生。

我按自己的习惯，一上来就告诉大家——我其实只是个业余者。

"也就是说，我虽然是老师，但也只是个住在地方的门外汉。和同学们是一样的。

把这份爱好坚持了五十年，也算是我作为摄影师的可取之处了。那么接下来，就让我们一同探讨摄影的未来吧？"

这就是我的开场白。

我其实在很多场合都提到过，自己只是个业余人士。怎么说呢，我对此深信不疑，绝不是说谎。虽然有时会觉得，这么

说是不是有点装模作样？但我还是会在说这句话时告诉自己：我有底气这么说。

即便这样，有时候我还是担心，会不会仍然有人用批判的眼光看我，心想："这家伙什么意思呀？"所以我想，不如趁此机会把这件事彻底解释清楚好了。

这里还是按我自己的习惯稍微偏离一点主题，先聊些比较无趣的往事。那么，请听我讲讲吧。

在过去，摄影还没有现在这么流行，即便如此，一个地方总有那么几个喜好摄影的人，他们被称为"摄影爱好者"，不时还会像现在一样定期开开例会。

教我们拍照的老师是城里唯一一家照相馆的老板，也就是所谓的摄影师。当然，因为受年代所限，他指导的东西主要是一些技术方面的手法和绘画风格的构图法。点评作品的时候，老师会把四开的直角尺放在照片上，告诉我们"上面裁剪一寸五分，右边裁剪三寸，这样构图看起来比较稳定"之类的。现在想来有点过时，也很奇怪。但在当时算得上是非常严谨的指导了。

我们这些现如今所谓的"业余摄影师"，当时被称为"摄影爱好者"。我们的社团一般叫作"××摄影俱乐部"，跟当下

的"××集团"应该是一类意思吧。

当时，只有刚才提到的照相馆老板才能称得上是现在所说的"专业人士"，除此之外就没有谁是靠拍照吃饭的了。

不论过去还是现在，所谓的"专业摄影师"一直都是高人一等。这些人嘴唇上蓄着精致的胡须，总是穿着一身绣有家纹的和服，缓缓地捏着控制快门的橡胶球，很是威风凛凛。对于我们这帮乳臭未干的小鬼来说，他是城里的大人物，我们始终心怀敬畏地仰望他。当然，当时摄影本身意味着技术，而技术是口耳相传，甚至是秘密传授的，所以摄影师备受尊敬，甚至被尊为城里的名人大家，也就不奇怪了。

现如今，"专业摄影师"主要以东京为中心活动，人员众多。而"业余摄影师"则以地方为中心，拍摄纪念照和组织模特摄影会。时至今日，业余人士的数量也十分可观。

专业和业余的区别，就在于这个人是否吃的是摄影这碗饭，拍下的照片是否产生相应的收入。包括人像摄影师在内，所有符合以上标准的摄影师都算是专业人士。

而业余摄影师则不以金钱为目的，他们只是因为爱好才去拍照，就像从古至今痴迷于兴趣爱好的人一样。硬要说得洋腔

洋调一点，就是所谓的"严肃摄影师[1]"吧。

当然，在职业摄影师中，也会有人创作一些严肃的作品，但那些只能算在工作之余进行的活动。只要这个人的主要工作还是商业拍摄，那他就是专业摄影师。

简单来说，一个人对摄影的态度是区分他专业或业余与否的依据（其实并没有什么必要区分）。因此，我自称"业余者"。我和专业摄影师正相反——业余时间我会拍一些专业摄影师拍的东西。

虽然这些听上去像是在找借口，但我还要再讲一点。

眼下流行"感觉"这个词，我感觉，人们往往认为专业摄影师能力强，而业余摄影师能力差。好吧，专业摄影师总能不出错地拍摄，也能将丰富的经验活用到拍摄之中。在这一点上，业余人士是较量不过的。但就算事实如此，如果说"专业＝能力强""业余＝能力差"，也未免过于不体面了。

这些年以来，我交了不少专业摄影师朋友，所以或多或少让人感觉我也是专业摄影师，但是，不论到什么时候我都绝不会为了钱而拍照。即便有工作找上门，也是出于对我摄影经验

1　严肃摄影师：将摄影作为个人表达的摄影师，与为了获得报酬的商业摄影师相对。——编注

的信任，让我自由拍摄。所以我永远都是一身的业余气息。也就是说，我从不严格要求自己。光是这种态度，就可以算是完全丧失了专业资格。

我只拍我想拍的。也只能拍我想拍的。摄影是件无比开心的事。说白了，我觉得摄影就是生活的意义。用流行的话来说，"照片就是活着的证明"。

如果做不到像专业人士那样拍照，无妨。拍的照片太差，也无妨。这不正是所谓的业余精神吗？您觉得呢？

就写到这里吧。

12月某日

某摄影杂志委托我一个特别拍摄的任务，于是派资深记者K先生从大阪来找我。两个人商量一番后，决定从明天开始，我用五天时间带他在这里到处转转。我没什么自信。他要采访的就是我住的这个小渔港。

看到这里大家肯定会说："你做这样的工作，还不算专业摄影师吗？"当然，我认为这次工作的性质的确属于专业范围

的，但是也正因为此次工作，我切身地感受到，自己没有资格当专业摄影师。

我这个人天性软弱，做这类工作的时候，我会特别为其他人考虑。所以，我会拼命地拍出让读者和编辑们喜欢的照片。拍这拍那，反正什么都想拍下来。同一场景，横着拍一张，竖着也要拍一张。结果导致自己陷入了苦恼——我拍出来的照片真的好吗？

与其说这是一种服务精神，不如说，卑微软弱的我脑子里就是会不由自主地如此思考罢了。

或许K先生看出了我的苦恼，所以第二天，他提议分头采访。我真的很感谢他的提议。这样一来，我便像回到自己家中一般自在，还见到了些熟人，最终顺利地结束了这次采访工作。

12月某日

第一天拍摄的胶片冲洗出来了。

糟了糟了，有一台相机曝光过度了一档半。幸好我当时担心万一有什么差池，用了两台相机拍摄。经判断，片子总归还算能用。但是昨天之后的片子估计都废掉了。

这样可谓完全丧失了作为专业摄影师的资格。因为我平日只用相机拍黑白照片，所以完全没察觉到测光表出了问题（不过我听说最近为了配合彩色负片，厂家会将相机的曝光量稍微调高一些——是真是假我就不清楚了），对相机的绝对信任造成了这样的失误，真是业余人士的悲哀。这可如何是好啊。

12月某日

我请暗房人员在冲洗时减冲[1]一档，对方回复说可以做到。姑且放下了一颗悬着的心。

如果用内耦式胶片拍摄，暗房一般能够比较自如地迫冲或减冲。虽然会牺牲一部分颜色。

您肯定会说："这种事我们早就知道。"唉，我可真丢人。

在文章的开始，我说"我有底气"，但事实上，我只能悄声讲，我这人其实就是个业余者。

（《相机每日》1977年2月号）

1 减冲：将高曝光量的胶片按低曝光量的标准冲洗，也叫"降感"。相反的操作叫"迫冲"或"增感"。——编注

小传记 3

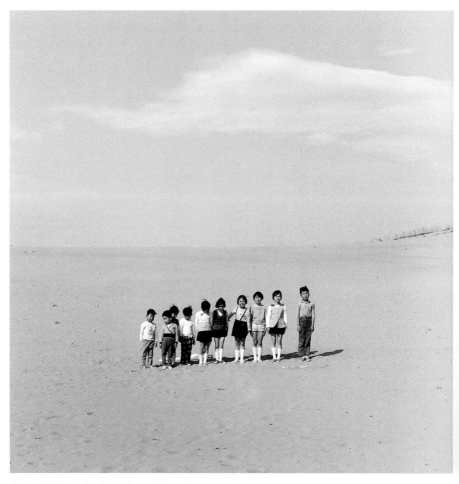

孩子们在沙丘上站成一排拍纪念照（鸟取沙丘）

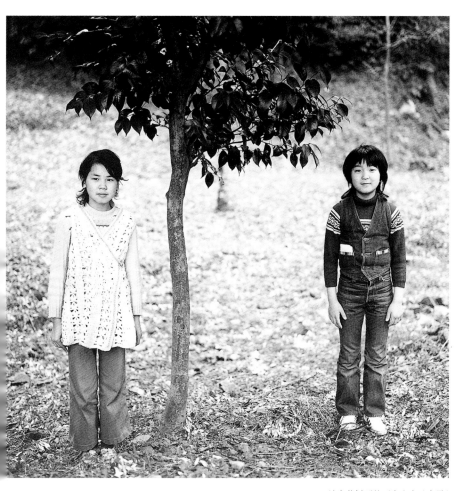

站在茶树下的两个少女（米子）

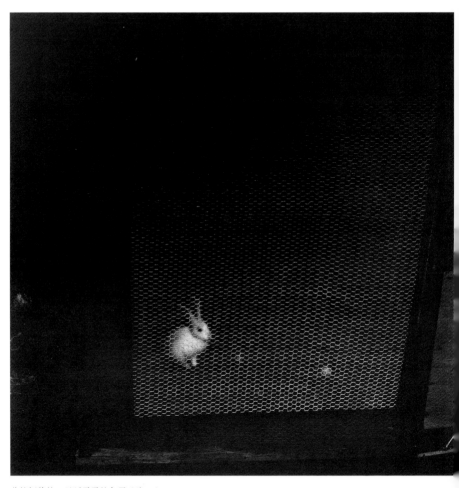

分校饲养的一只孤零零的兔子（沟口）

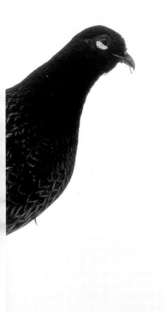

饲主喜爱的长尾雄站在农家雪地中（三本杉）

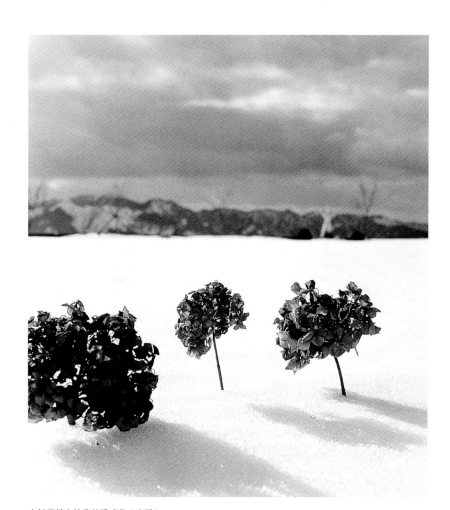

山村雪景中枯萎的绣球花（米泽）

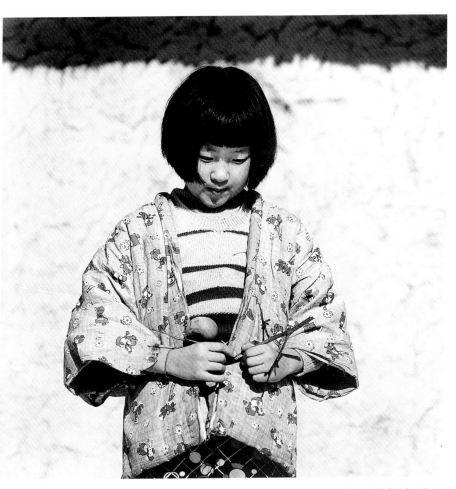

身穿棉袄的农家少女（沟口）

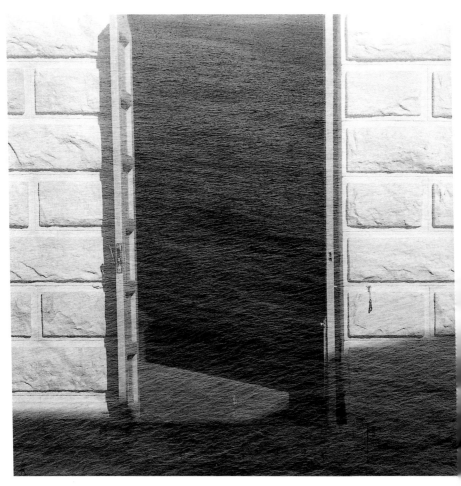

海边（地藏崎，1952～1953年左右）

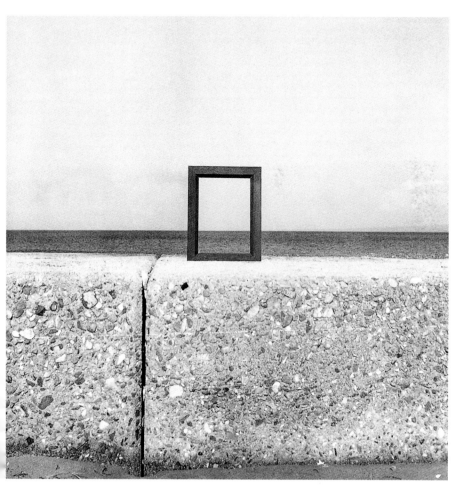

海边（境港，1952～1953年左右）

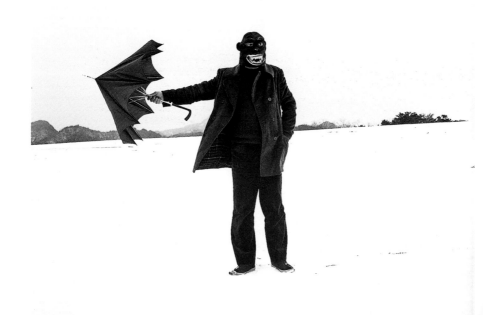

头戴猿猴面具的自拍照（鸟取沙丘）

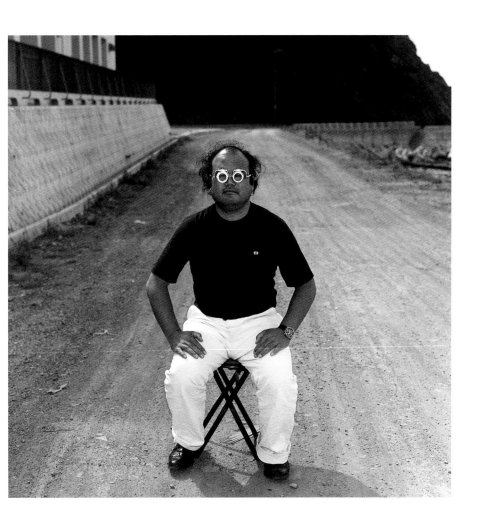

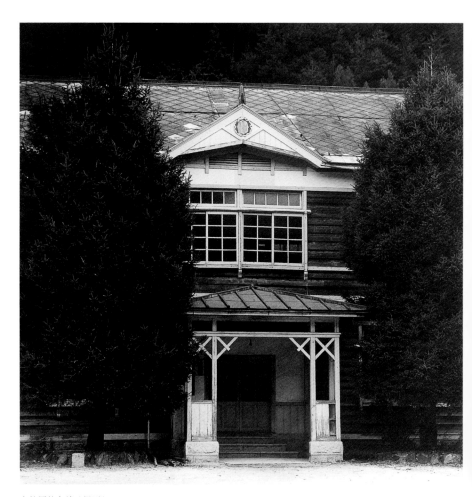

老校园的玄关（根雨）

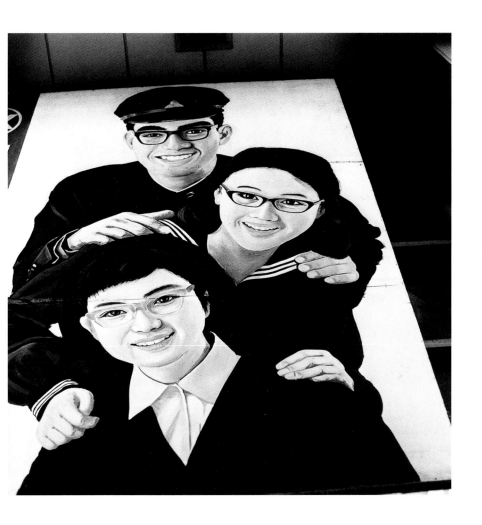

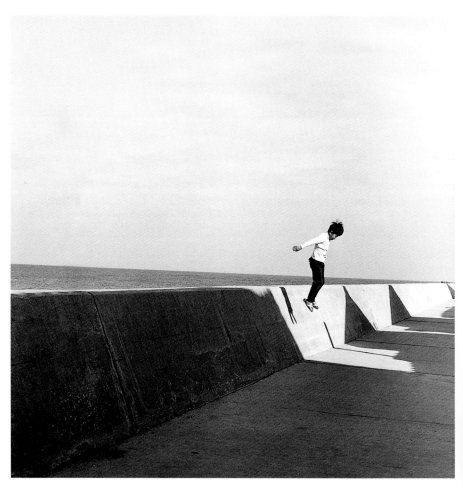

午后的海岸边，房屋的阴影落在堤坝上（赤碕）

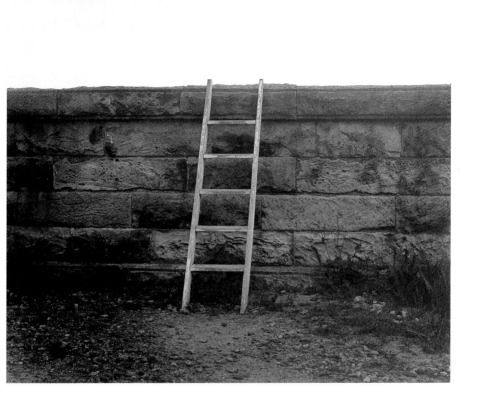

小传记 4

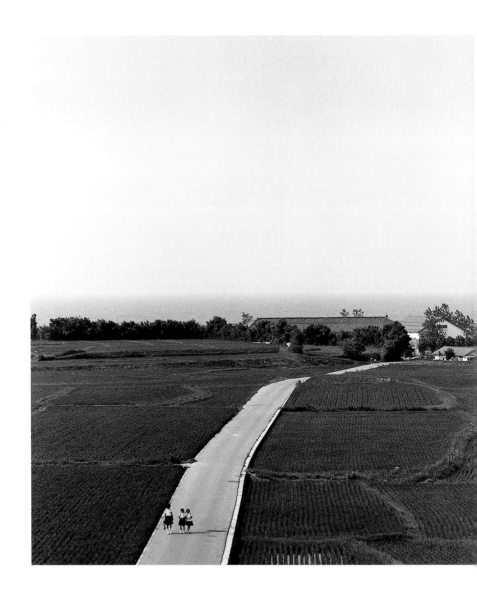

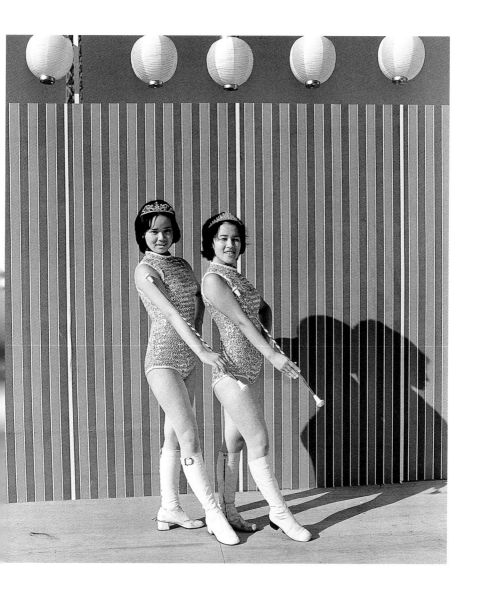

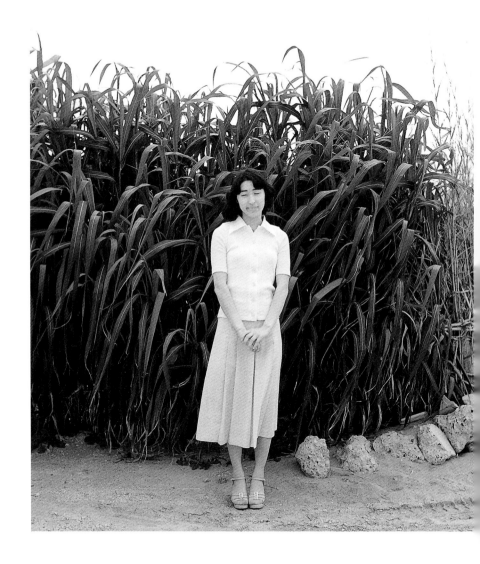

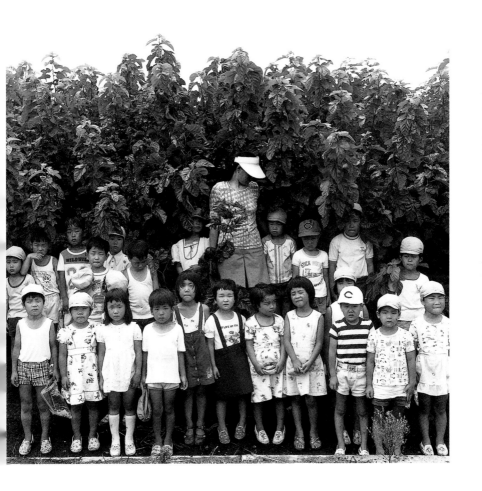

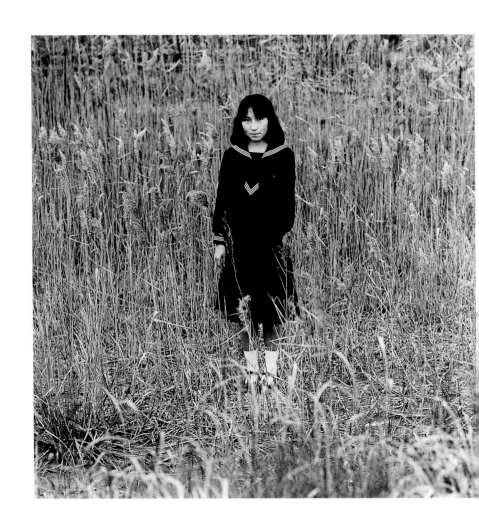

60

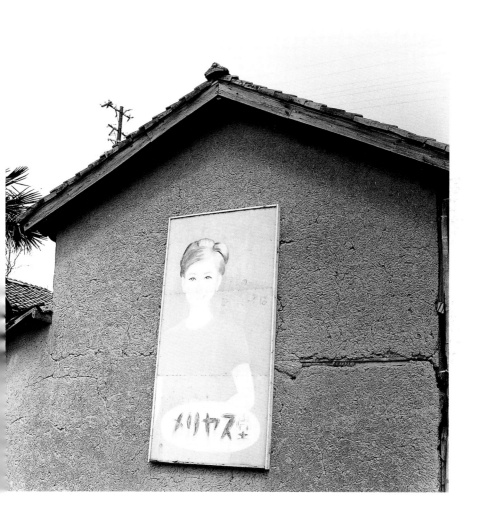

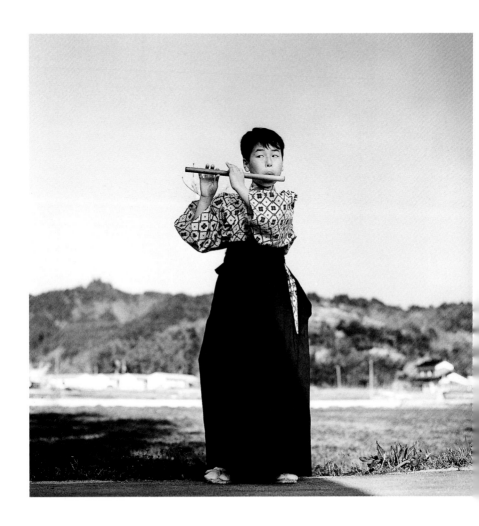

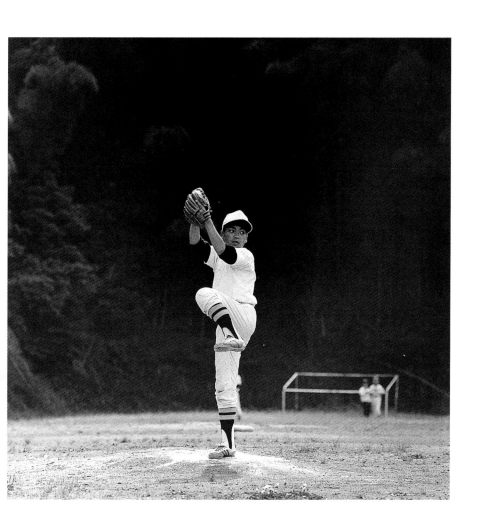

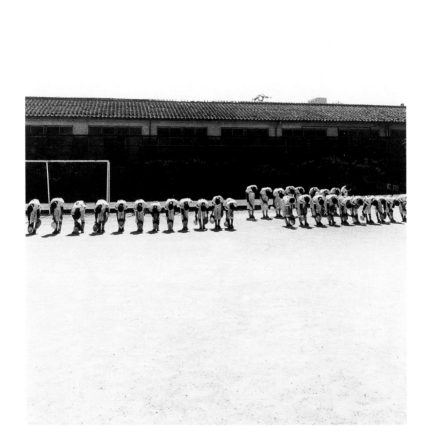

脚底生出的冻疮

这个冬天，我为了拍摄没少出门。

也因为这样，脚心位置生出了以前从来没长过的冻疮。此时此刻，我一边写着这篇文章，一边在暖桌的金属网上蹭着痒。

正如您所知，今年的寒潮异常凶悍，降雪量达到了近些年从未有过的程度。我这个人有个特点，一下雪就会变得和狗一样欢乐无比，吵吵闹闹地跑出去摄影。因为以前只有黑白照片，所以每逢下雪的日子，天地万物就会转为一片黑与白的世界，称得上是拍摄照片的最佳时日。可以说，一切都自然而然进入到一种适宜拍摄的状态。既然这千载难逢的机会来到了眼前，当然要飞奔出门喽。

话虽如此，我总觉得，这个冬天的拍摄好像始终停滞在一种漫无目的的状态之下。事到如今我自己也稍稍开始反思

起来了。不过只要有爱好摄影的朋友邀请，我就会走出门去拍摄雪景。

这段时间我主要使用彩色胶片，其中以35毫米胶片居多。我常用的是柯达克罗姆KM。使用该系列中的ASA25，将相机的感光度设定为32。柯达克罗姆还有ASA64的KR，这一款刚开始发售的时候我曾经用过一次，但是和我的喜好不甚相合，所以从那以后就没再用过。

2月3日，我因R俱乐部的评审工作，于本日前往东京。一大早，机场联系我，说飞往东京的航班取消了。我无奈只好打电话向主办方道歉，遗憾缺席。一整天的大风大雪始终没有停下。

2月5日，我们社团在M温泉举办了一场迟到的新年宴会。我们在M温泉住宿一晚，顺便办个摄影会。我乘K君的车前往温泉，路上拍了拍雪景。一晚住宿加螃蟹火锅一共是4500日元，真的很便宜。不愧是S君做的计划，十分感谢！我们一直聊到了深夜都没聊尽兴。

2月6日，七点半起床，吃完早饭慌慌张张地出发。一场

由亲密无间的同好们组成的摄影会开始了，这也是自社团建成以来参与人数最多的一次活动。因为还在下雪，所以在目的地停车的问题着实令人有些头疼。我又一次将6X6的彩色负片和35毫米的彩色反转片分别装进两台相机使用。我还尝试了新产品——ASA400的彩色负片。

当天的最终目的地是T市郊外的K渔港。过了下午三点，突然刮起了大风。35毫米照相机的反光镜抬起后快门按不下去了。果然新产品故障就是多，我当时这样想。回到车中，相机又恢复了。我估计是因为天气太冷，所以快门出了故障。这也是不可抗力，我只好放弃拍摄。原本从海上刮来的风就极为寒冷，我想，当时的气温估计已经跌到零下十度了吧。

2月9日，前往东京，天气甚好。当晚我出席了公开评审活动，受到业余摄影师作品的诸多启发。其实，和创作的技术及呈现的技巧相比，我一般更倾向于有力的题材。尤其是特别展出的S先生的彩色胶片作品更是征服了我。我询问S先生的助手后得知，他使用的胶片是柯达克罗姆KR。

迄今为止，我对ASA64的KR总是不信任，一直抗拒使用它。但是此次S先生胶片的色彩将我此前的成见一扫而光。过去我曾对那种明显的棕色调十分失望，一直都把过错怪到乳剂的头上，或者一心认为冲洗胶片时出了问题。这么说来，同样是用KM胶片，不同的冲洗批次冲出来的色调也会呈现出若干变化。

虽然柯达公司世界闻名，但冲洗其胶片时的条件不同，呈现出的颜色也有可能不尽相同。总之，只要颜色和饱和度满足了需要，感光度越高越好。我准备再试用一次。

2月10日，东京也下雪了。街道处处银装素裹，但和山阴地区下雪时不一样，鞋子会变得很脏。本日与K设计事务所的Y先生以及F公司的I先生见了面。下午顺便去了一下P画廊，就前几日反光镜出故障这件事询问了一番。对方说原因可能是天气寒冷导致电池没电了。我表示同意。

2月14日，拍摄中海的天鹅，顺便测试柯达克罗姆KR胶片。连续两天都是晴天，本日仍是个大风天，寒意逼人。拍摄时使用的是O公司首推的新机型，结果拍到第三卷胶卷时死机

了。反光镜降不下来，无法拍摄。果然，和前几日一样，天气寒冷导致电池没电了吧。

因为电池掉链子，所以自动快门才在寒冷面前不堪一击吧。真是有些失望。明明前几天已经知道电池不能受冻，但还是心存侥幸，以为要是换个相机就没事了。而且这款新机器已经发售了一段时间，使得我对它产生了信任感，以为它很靠谱。结果彻底打破了我的期待。我的惨痛教训让我记住了，冬天拍摄的时候，首先一定要注意保护电池别受冻。

2月15日，这回是自去年以来，我们摄影社团首次共同参与的工作，是为香取开拓团拍照。访问了三户人家，拍摄了纪念照。寒冷略有和缓。

香取开拓村位于大山腹地，以合作经营乳畜业为主，由我国少有的一支成功的开拓团建立。几年前我曾就此策划了一个个人项目，但是中途流产，于是决定将其做成我们整个社团的一个共同项目。自去年以来，我们一直在推进这个项目。

首先，我们花一年时间和村民们交流，辗转各户拍摄纪念照。这次拍摄结束后，我们就基本拍完所有住户了。

我们已经达成共识，构思了新的计划，想要一步一个脚印地向前推进。最终究竟会变成什么样子？从现在开始才是关键时刻。由于这不是一个小团体或个人的项目，我很担心接下来能否一切顺利。

好吧，不管这个项目要花多少年，我们心里已做好长期拍摄的准备。但最为重要的是，一定要注意不能给村民们留下不好的印象。虽然社团成员们应该非常清楚这一点，但是倘若有无心之人践踏了这份和谐，那么村民们出于好意对我们的协助可能会被破坏。我最担心的就是这件事。

2月16日，我坐上夜间的特快列车前往东京。风雪猛烈。

2月17日，清晨在卧铺车上醒过来。窗外白雪皑皑，看窗外风景分辨不出是在哪里。通过车站名称发现自己仍然停滞在鸟取县内，吃了一惊。于是我放弃去东京，坐上了出租车。在积雪的路上花费七个小时，千辛万苦回到了米子。今天是这个冬天气温最低、积雪量最大的一天。

2月18日，本日是九州R俱乐部的例会日。为了能在晚上抵达，我搭上了特快列车，结果到了第二站又停车了。因为降雪量太大，只能暂停发车。想起前一日的教训，我早早就放弃了这次行程。对R俱乐部的朋友们感到抱歉。

这个冬天异常寒冷，降雪量之大也如大家所见，我的旅行计划全乱了套，不过相应的，我也有幸见到了壮丽的雪景。话虽如此，日复一日的降雪还是让人感觉有些腻味了。所以住在降雪地区的人们都会有一个共通的心理，就是开始无比期盼春天的到来。且不提这个吧，我发现最近平日里都没人找我一起拍照了。

2月19日，大晴天。两三天以来的暴风雪像变戏法一样，变成了没有一丝云彩的蓝天。等待许久的KR胶片冲洗出来了，效果不错。我心情大好，去山村中拍了雪景。

迄今为止，我简直像傻瓜一样只用KM25。但是这次测试的结果却令我恢复了对KR的信任——可能也只有我不信任

KR吧。信任恢复得略有些迟。此次经验也令我明白一个道理，那就是照片的色调有可能根据不同的冲洗条件而变化。既然我找了日本唯一一家我绝对信任的冲印店冲胶卷，剩下的就交给运气吧，走运的话就当中奖了，冲成什么样都认了。虽然听上去挺没底气的，但我就是这么想的。

话说回来，这一天的蓝天可真美呀，银白色的风景令人目眩。春天的脚步渐近，大家期盼已久的春天，就要来了。

<div style="text-align: right">（《相机每日》1977年4月号）</div>

小传记 5

开拓团"香取"·伯耆大山

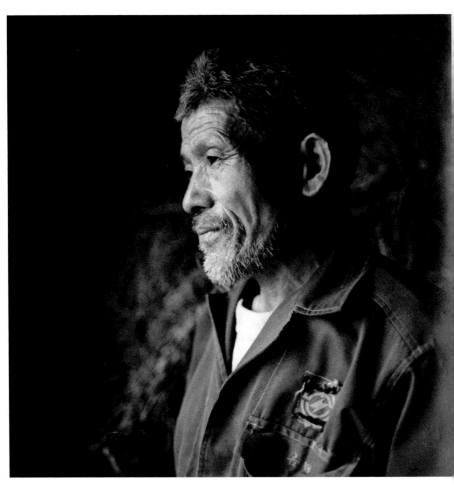

在饲料仓库入口为吉田武义先生拍摄的肖像

"香取"，是位于伯耆大山山腹位置的一个小型开拓团组成的村落。

虽然一提到这种"开拓村"，大家通常会认为那是位于边境，生活艰苦的地方。过去暂且不提，现在香取村已极为富裕，并且在全国范围内都称得上是一支极为成功的开拓团。

这里之所以名叫"香取"，是因为到此处开拓的居民大多来自四国地区，所以从他们的家乡"鸟取县"和"香川县"各取了一个字，组成了村名。

1946年，正值战败后的混乱时期，以从伪满洲被遣返回日本的人员为核心，共约200人结成了开拓团。他们以建立100户为目标，千里迢迢到了山阴地区，挥起了开垦荒地的锄头铁锹。很快就有人退出了开拓团，可见当时的辛勤与艰苦一定远远超越我们今天所能想象的程度。

去年11月，开拓30周年纪念典礼那天，我们从开拓引领者三好武男团长的根根白发，感受到那段团结一致取得今日辉煌的奋斗史。就连我们这些外人都深受感动。

现在，村里有45户从事乳畜业的村民，约200人左右。村有土地的总面积约达1000公顷。总计饲养包括牛犊在内约1300头奶牛，其中大部分是合作经营。

（1978年1月）

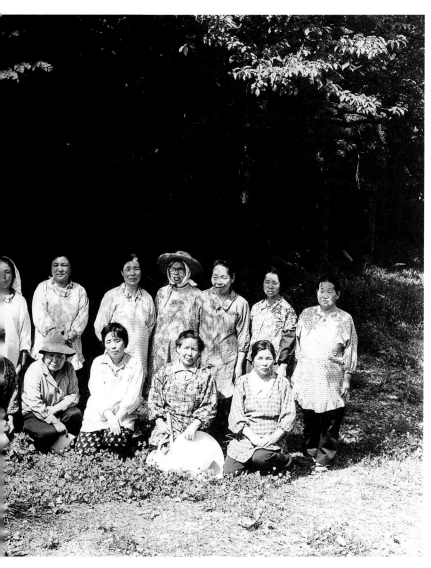

共同劳作后的休息时间，妇女会成员们

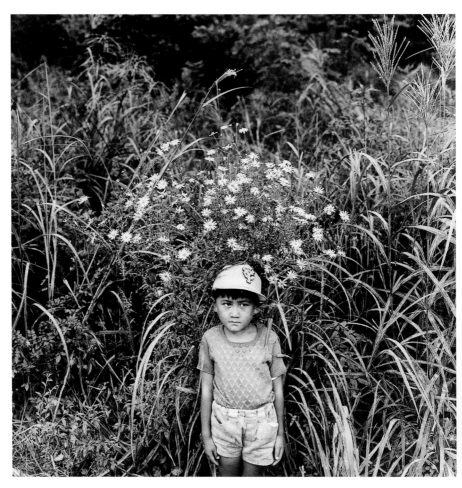

在盛开的野花下的田尾博志君

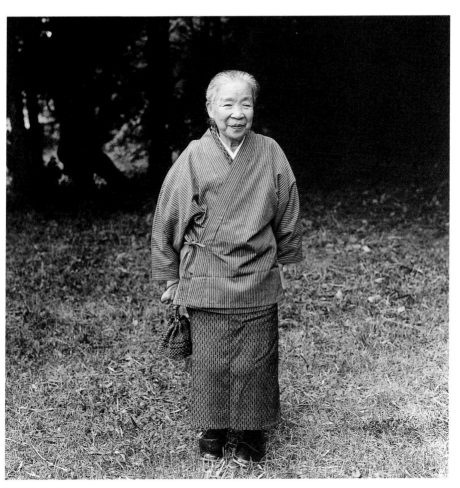

向井菅女士，摄于一年一度的香取村庆典日

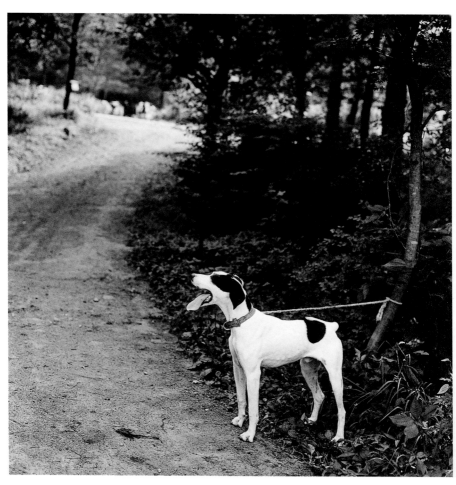

冈本守雄先生饲养的混血指示犬

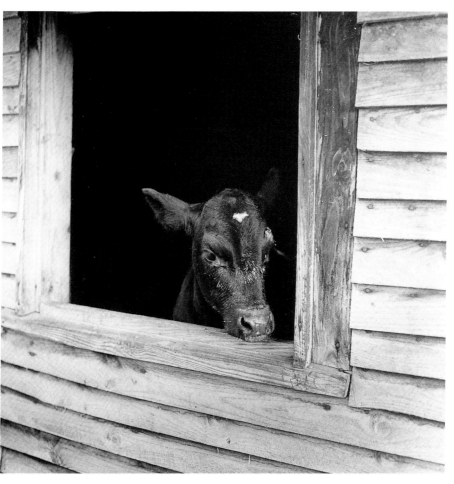

近藤友彦家出生的小牛

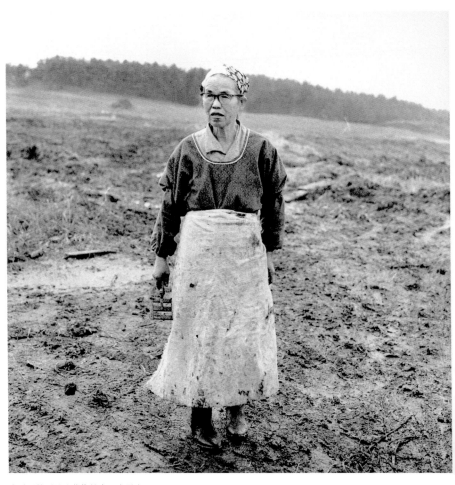

在后面的开垦地劳作的吉田光子女士

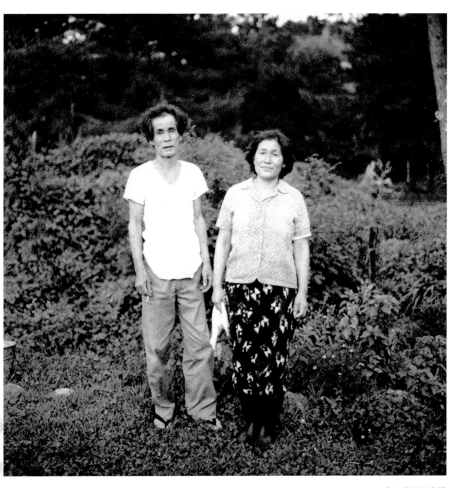

吉田末义和妻子

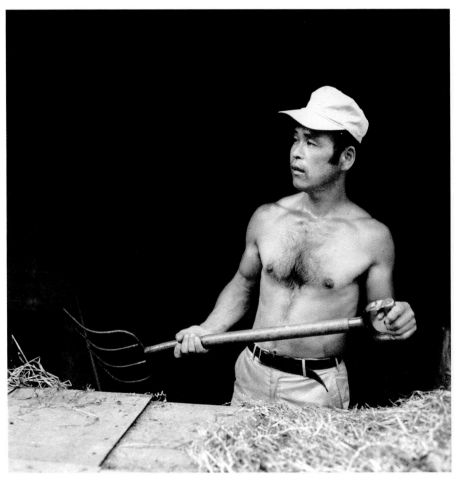

在夏季赤裸上身工作的冈本守雄先生

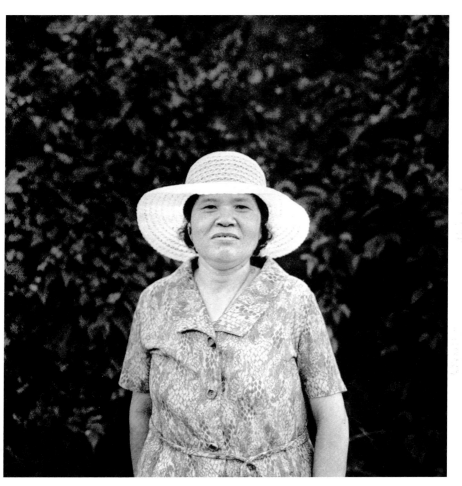

从外面回家途中的直井广子女士

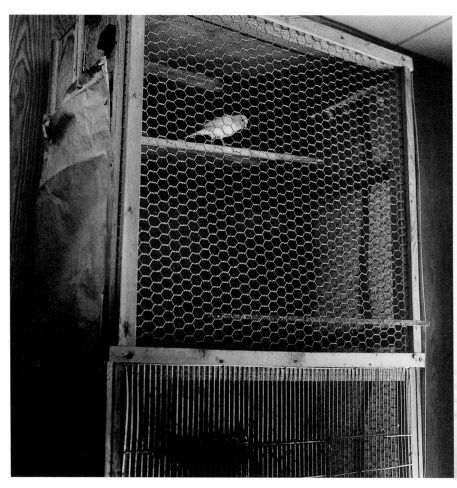

分校的一只金丝雀，寒假时饲养在冈本守雄先生家的玄关

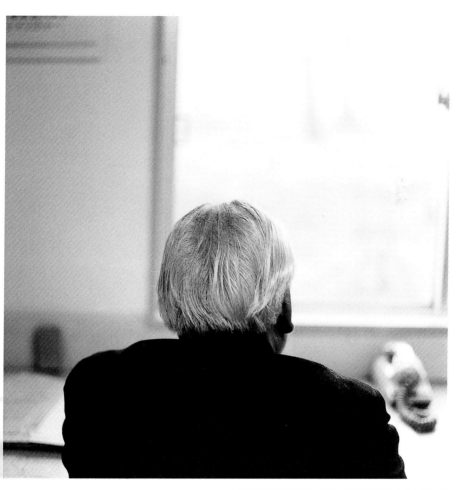

三好武男先生的背影，满头的银丝讲述三十载人生岁月

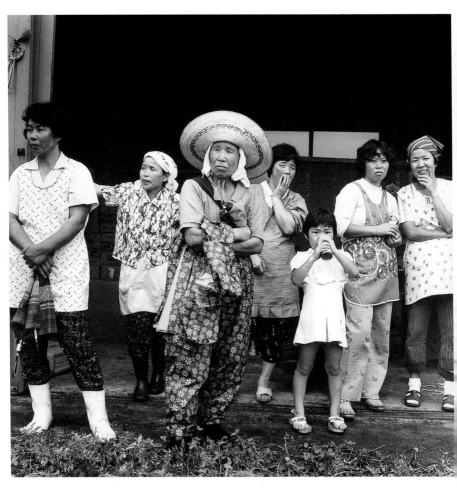

在雨中围观牛类品评会的主妇们

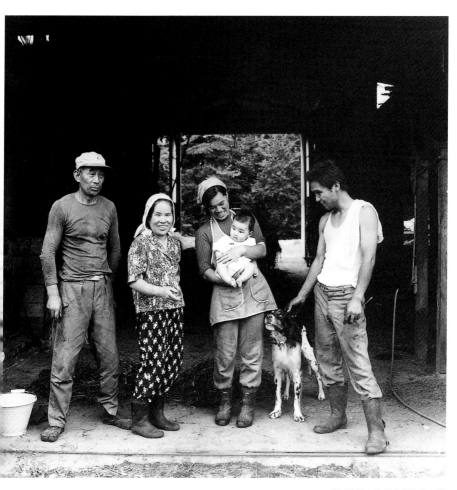

森田牧场，森田春信先生一家

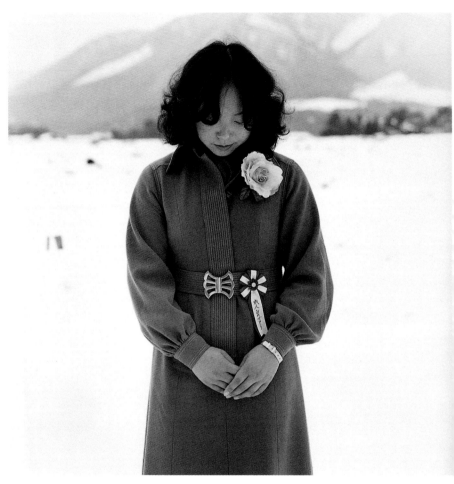

男女各有一人的成人仪式，行天厚子小姐

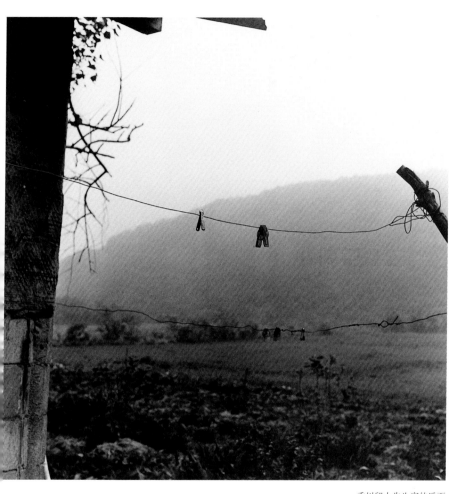

香川留太先生家的后面

在开拓团村里举办的亲睦摄影展

这个月我一次都没有去东京。以往，我通常一个月最多要去东京三次左右，但自从上个月中旬回来后，我一直待在家中，所以有一种很长时间都没去东京的感觉。我开始怀念起东京的模样了。

对我来说，前往东京是一件非常重要的事。当然，与其说对于我个人，不如说对于住在东京以外的人来说，去东京从各种意义上讲都十分重要。

从我年轻时起，我一直觉得要想保持对摄影这条道路的激情，必须时常接触来自大城市的刺激。我一边这样想，一边努力创造机会。时至今日，这种想法仍然没有动摇过。

到了东京，我当然不会一直待在房间里，而是会去见各种人，会去逛展览，绝不放过任何接受刺激的机会。回到家中，

这种"热意"还会持续一段相当长的时间。

然而在乡下闷了半个月后，那种兴奋感就会彻底冷却，回归到乡下的生活节奏中。有时，不，其实是几乎每天，我都会和摄影同好们见面，可能我这种"热意"转移到了他们的身上吧，自己反而逐渐清醒过来。不过这也没什么不好，当我清醒之后，我会再度前往东京，然后热情似火地回到家。如果朋友们热情起来的话，我也会被他们带动。我觉得我这样的节奏挺不错的。

到今天为止，我已经在家中待了整整一个月，各类杂事很多，每日难得有什么闲暇，也很少有机会出门摄影，总是瞎忙活一整天，感觉日复一日的生活毫无意义。此时此刻我想，不能再这样下去了。

6月1日，我稀里糊涂地忘了今天是"摄影日"。受M老先生的邀请去摄影，此行只有我们两个人。本日的气温已经到了盛夏的程度。但我们从大山走到蒜山充分体会了高原的寒冷。这次久违的摄影之旅让我感觉十分愉快。

M老先生今年已七十岁，是我们社团里最年长的人。但是他的摄影作品总是洋溢着青春活力，要是不说年龄，看起来就如同二十来岁的年轻人所摄。总而言之，他的好奇心极为旺盛，不论相机还是放大机，他都非要先人一步买到最新型号。他就是这样一种性格。

很多人虽然知道6月1日是"摄影日"，但很容易忘记这一天。这位老人家却急匆匆地来找我，对我说："今天可是纪念日，你磨磨蹭蹭地干什么呢！"

因为正值工作日，所以他没找到其他人，好不容易叫上我，陪他开车去拍照。我已经很久没拍过照了，所以无法进入状态，还直接按上次拍照时给自动相机设定的感光度拍摄来着，十分狼狈。虽然拍摄途中我发现了这个问题，但与其半途而废，还不如就这么继续拍，拍完一卷我就早早回家了。当日的摄影数据记录如下：我按感光度25拍了一卷感光度400的胶片。

6月2日，拜托暗房的工作人员将昨天拍摄的胶片冲洗出来。工作人员调整了显影液温度和显影时间，结果还算差强人意。

不单单是我，我的摄友 N 君也经历过与我同样的拍摄失误。他也在冲洗过程中调整了温度和时间，不过以防万一我还是咨询了他。

我这边的情况是，冲洗按感光度 25 拍摄的高感光度胶片，将 D-76 显影液以一比三的比例稀释，显影液温度 18 度，显影约 20 分钟。

N 君用的是同样的胶片，拍摄时感光度设定成了 100。显影液是 Microdol-X，同样以一比三的比例稀释，温度 20 摄氏度，显影约 15 分钟的样子。听他讲，这样做效果很好。

不过上述数据的正确性在科学上并未被证实，所以不能说是绝对的。这只是一介业余人士的非常规冲洗方法罢了，望知悉。

6 月 6 日，为了参加当地第一次联合主题展览，多名社团成员齐聚香取。我们在小型集会场所的窗边布置照片。真是一次热闹的展览。

我们从去年开始，就不时前往"香取"这座位于大山腹地

的开拓村进行摄影，这件事我之前也曾提过。这一次的展览其实相当于一份中期报告。我们请那些爽快答应被我们拍摄的当地村民前来观看这些作品，希望能加深我们之间的友谊，今后他们能继续协助我们的摄影工作。

所以，在展览结束之后，我们将把照片全数捐赠，大家可以各自拿回家。我们将照片挂满了一整面墙壁。

此时此刻，我手边正好有村民们随意写下的评语，以下是一些摘录：

"很多人参与了拍摄，从这些作品中看得到拍摄者们对香取这片土地的热情，以及无数次往返此地的辛苦。接下来应该还会拍摄风景和动植物吧？哎呀，这可真是一次愉快的展览。"——M团长

"真诚恳请在第二次、第三次的展览上，能够展出一些村民劳动的照片。这次的展览真的辛苦大家了。"——N

"关于照片的摆放位置我想说一句。一些季节性活动、人物并未按照顺序摆放，或许是因为展览使用的空间不太合适？"

"非常感谢诸位在百忙之中拍摄了这么多照片。"

"动物的表情拍得很有趣。"

"姿势很自然，我觉得很好。"

"我很喜欢摄影，所以来看了三回。我从没有过这么大幅的照片，所以非常希望能在展览结束后拥有一张。但是我发现作品上没有编号，很难说清楚我想要哪一张。真的非常感谢你们为我拍下的特写照片。"——主妇

"希望领取照片者，请与农协联系。"

"西村太太申领三张照片。"——职员土居

"一句话，非常棒。"

"这些作品满载着香取人的生活。我唯一的愿望，正如前面一些人写的那样，是希望能加入一些展现我们动作的照片。此外，我也希望摄影师能够将所有香取人的生活都拍摄下来。"

"希望以后能一直有这样的展览。"——村民

......

6月10日，忘记参加"香取展"委员会、干事会，缺席了。日后再做报告。

对于我们来说，接下来才是关键时刻，我却忘了出席会议。真的很对不起大家。不过，大家隔几日便会见一面，所以迟早能跟他们详聊。那么，接下来的拍摄计划是什么呢？

因为展览取得了出人意料的好反响，社团的诸位成员心情都不错，所以我们必须马上开始下一步行动了。

接下来的一年，应该还会有很多趣事发生。我作为社团的一员，也要努力帮助大家，同时悄悄地推进我自己的工作。

6月12日，受邀去打高尔夫，一整天追着白色小球。此日清爽宜人。许久未打高尔夫，得分甚差。

今天我将摄影抛诸脑后，从杂务中解脱出来，度过了轻松愉快的一整天。我觉得转换一下心情挺好。不过，绝不可耽于其中。我见过不少人耽于玩乐，病入膏肓，最终将摄影彻底遗忘。所以我希望只把打高尔夫当作闲暇时的一点娱乐活动。

6月20日，一早从九州出发前往东京。上午，与S见面商谈，结束后前往P画廊，观看罗伯特·弗兰克[1]和布鲁斯·戴维森[2]的

展览。下午出席M展览的评审会，多人评审可真是件难事。

6月21日，上午前往P社，简单讨论了采访事宜后，火速前往西武美术馆，参观理查德·阿维顿[3]展。再度深受感动。

每次我都是眼看要到截稿日才写文章，所以这次是在旅行途中完成的。从头到尾都是我过去几天的个人行动报告，实在无聊。

还请读者们原谅。

（《相机每日》1977年8月号）

1　Robert Frank，1924—2019，美国纪实摄影师，生于瑞士，以首部摄影集《美国人》改变了现代摄影的方向。——编注
2　Bruce Davidson，1933—，美国纪实摄影师，其代表作《地下铁》《马戏团》《布鲁克林黑帮》等系列见证了美国社会生活的发展。——编注
3　Richard Avedon，1923—2004年，美国摄影师，主要活跃于时尚和艺术摄影领域。——译注

小传记

用照片讲述的童话世界

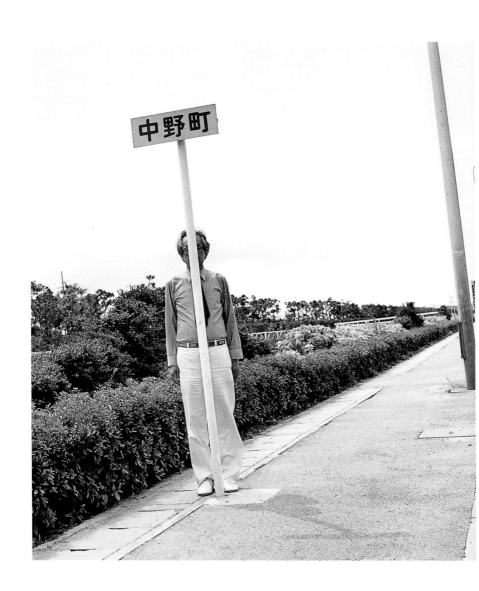

我这个人容易对事物入迷，并且好奇心旺盛，凡是时下流行的事物，我都会立马去尝试。

大概二十年前，或是更久之前吧，非常流行饲养热带鱼。我也和大家一样，热心地饲养、繁殖热带鱼。当时热带鱼饲养领域有本入门书，其中写着"始于孔雀鱼，终于孔雀鱼"这样一句话。这句话奇妙地牵动着我的心。时至今日再去细想这句话，我忽然意识到事实的确如同这句话所暗示的一般，不禁恍然。

为什么我会无缘无故讲到热带鱼的事情呢？因为在我们摄影界，也有一句名言和这句话十分相似，或许您已经知道是哪句了，那就是："始于人像摄影，终于人像摄影。"

我忘了是什么时候、从谁那里听到了这句话。

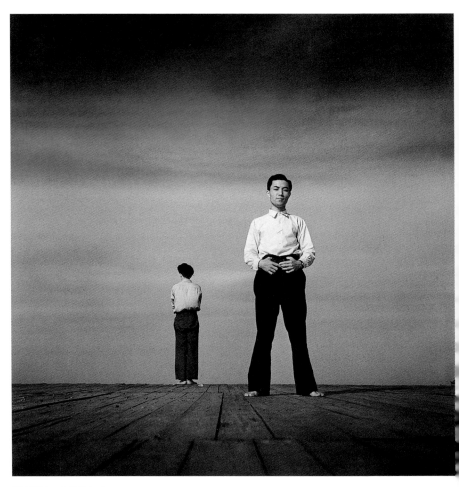

两位青年　1945 年（？）
与我相识的两位青年站在海滩上搭建的木质平台上。
二人的姿势是我设计的。

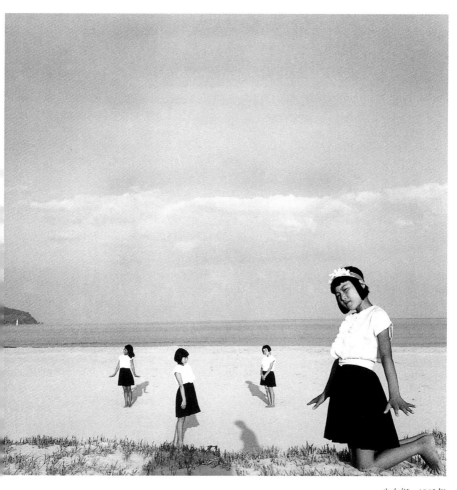

少女们　1945年

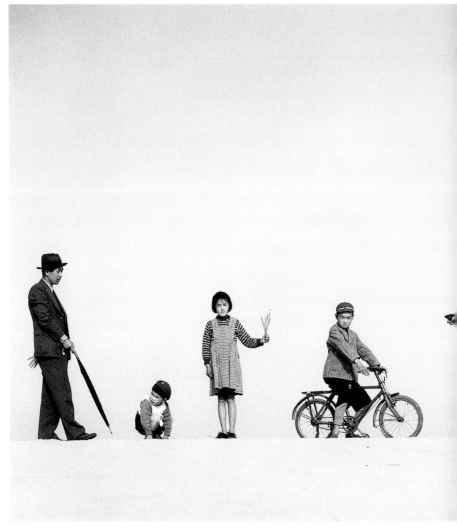

爸爸妈妈与孩子们　1949年

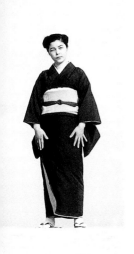

　　刚拿到相机时，大家一般都是首先为家人，或者为自己拍摄纪念照吧。我自己也是如此。而逐渐成为专业摄影人士的诸位，可能往往会觉得没有什么能比拍摄人像更有趣了。

　　不管哪一个领域，在我们对其着迷的过程中，一般首先会被一种普遍的兴趣吸引入门。我们以为这个入门动机是最简单易懂的东西，其实其中包含着最深的奥妙，也极富钻研价值，可以说它反而是最难的部分。这个说法很有些寓言的味道，在我们摄影界也同样适用，希望大家能够理解这个道理。

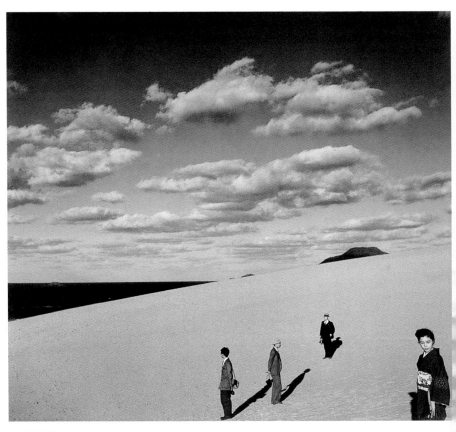

有妻子的风景 A　1950 年
这是鸟取沙丘，当时还没有今天这样的大
力宣传，一个游客都没有。我将一同参加
摄影会的人们纳入镜头，没有指导他们摆
姿势。这是一幅点缀着人物的风景照。

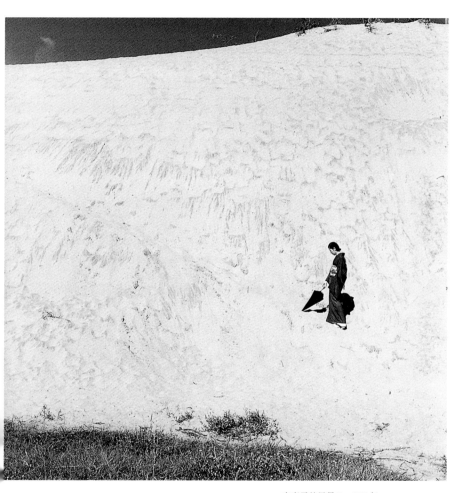

有妻子的风景 B　1950 年
和前一张照片拍摄于同一天，拍摄条件完
全一致。我记得当时我想把像白色墙壁一
样的沙丘作为背景，将人物以较小比例纳
入画面。

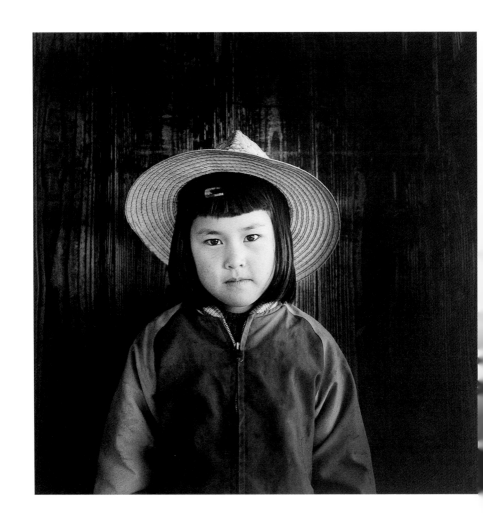

摄影技术诞生的动机和目的，是想要将事物的形态准确地保留下来，也就是说，出发点在于记录。即便将来这门技术发展成一种可以称之为艺术的更高层次的表现手段，这一根本理念在任何时代都将作为一个基本前提成为人们坚定的信念。这一点毋庸置疑。

这些话可能有些难懂。虽说是"记录"，但我们也不是来者不拒地统统记下，而是因为有兴趣并且有需要，才会开始拿起相机。从这个角度来说"人像摄影"是永恒的主题。这就是我想说的。

在我近五十年的摄影生涯之中，印象最深的回忆都与人像摄影紧紧相连。

其中在大多数照片中，人物都是正面面向镜头，也就是我们一般所说的纪念照。

我刚开始摄影的昭和初期，正是摄影界追随绘画风格的时代。摄影作品会直接模仿画风新奇的画家的创作，比如完全照搬当时流行的草土社绘画作品中的人物构图、姿势乃至色调。

即便在摄影被称为光影艺术的时期，住在乡下的我为了在照片中展现出地方色彩，有一阵总拍人物正面面向镜头、笔直站立不动的照片，因为我认定这样的姿势方能展现乡下的朴素感。

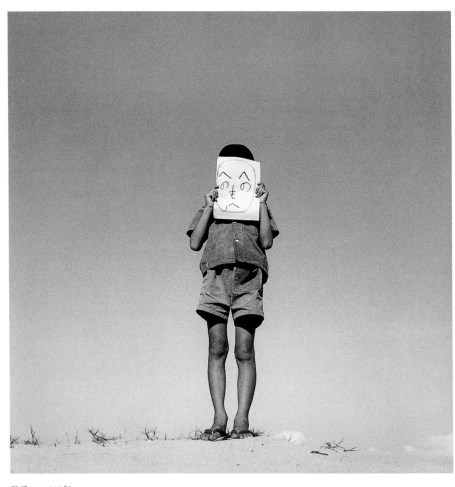

孩子 A　1949 年
"二战"后不久的物资不足时期，我在住处附近
的海边沙丘上为二儿子拍照。当时我以家族纪念
照为主题拍摄了一系列照片。

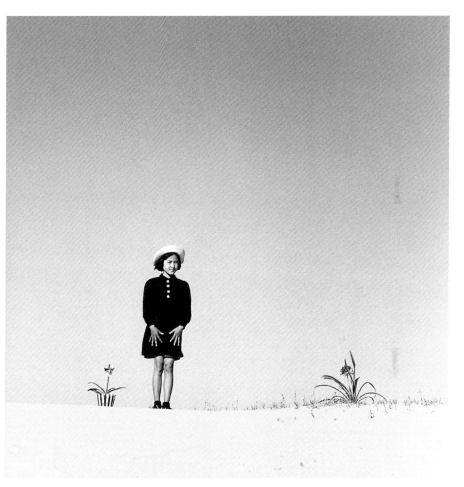

孩子B　1949年
我从家中拿了小道具，带到了稍远一些的海边。
照片中的模特是我的女儿，现在已经是两个孩子
的母亲了。她的大女儿正和这张照片中的她年龄
相仿。

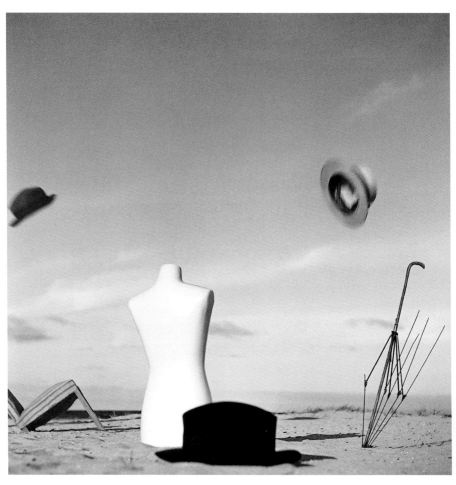

构图　1937年

"二战"结束后不久，社会现实主义浪潮随着"绝对要抓拍，绝对摒弃摆拍[1]"的口号汹涌而来。在这暴风骤雨的时代中，我产生了自嘲而又失望的念头，认为我拍摄的作品毫无价值。

　　时代的浪潮难以预料。后来，"当代摄影"从海的另一边远渡而来，日本迈入"当代摄影"时代。这时，偏居一隅的我才终于感到恢复了生命力。

　　接下来，戴安·阿勃斯[2]获得了全世界的瞩目，想必大家知道，最近理查德·阿维顿的展览也引发了热议。

1　日本摄影师土门拳于20世纪50年代倡导的一种纯粹现实主义的摄影理论。——译注

2　Diane Arbus，1923—1971年，美国摄影师，新纪实摄影的先驱者之一。她的作品侧重表现各种社会边缘人士，极具先锋性和实验性。——译注

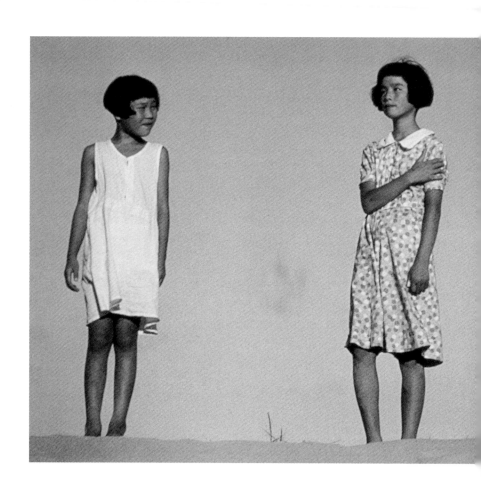

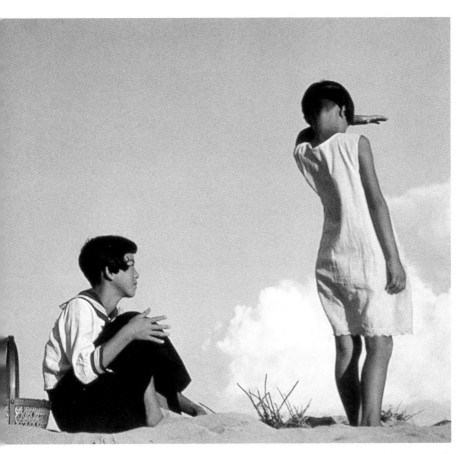

少女四态　1939年

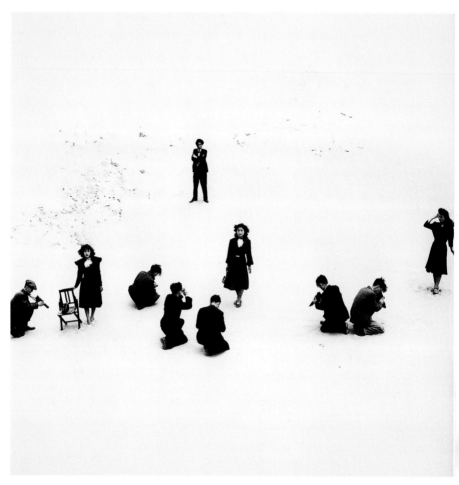

摄影会群像　1952年（？）
在鸟取沙丘举办摄影会时，我利用休息时间拍了这
张摆拍作品。当时正值双反相机的全盛时期。在这
张照片中，我将巨大的沙丘当作白色的背景。

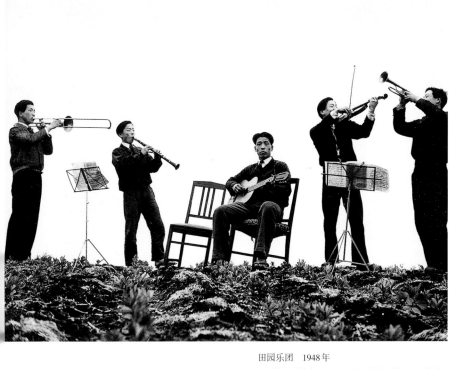

田园乐团　1948年
"二战"刚结束后，青年戏剧团和乐团流行起来。
我记得这张照片是他们应我的请求在田间站成一
排，摆好动作后拍摄的。这些人现在应该已经都
是城里的中流砥柱了吧。

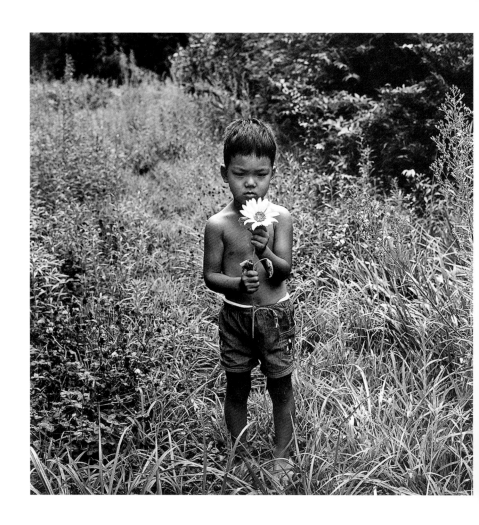

"纪念照"这个词其实略微不恰当，但是我也找不到其他更合适的词汇，总之就是拍摄对象有意识地面对镜头和摄影师的一种照片，至少在形式上如此。

在纪念照备受瞩目的这个时代，我希望我这些远未达到纪念照标准的作品，在某种意义上也能为大家提供些参考价值。虽然心中羞怯，我仍然诚惶诚恐地将自己以前拍摄的照片拿了出来，供大家评判。这是我的真心话。

还真是奇特，或许这就是所谓的时代轮回吧，将过去的照片和最近刚刚拍摄的照片摆在一起，会发现两者惊人地相似。我不禁陷入悔恨，回想这五十年间我究竟在做什么呀，但这些照片又是我唯一的成果。我的心境十分复杂。

说了这么多，可能我的表达还不到位，不过我希望大家能看看我的作品，提提意见。这将是我的荣幸。

（1978年11月）

小传记 6

平静的清晨

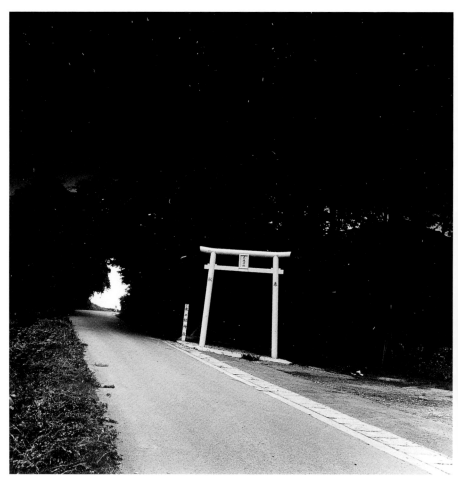

涂成白色的鸟居

近些年来，松之内地区渐渐地很少积雪了。虽然去年天空也不甚晴朗，不过天气还算温和正常。元旦我去参拜山地神社时，天空还飘着薄雪，到了成人式那天，雪已经彻底融化了。

春樱的绽放应时而来，村里的神社迁宫那天，前去赏花的附近居民络绎不绝。

夏秋时节，我经常前往海边拍摄大海的照片。但现在，写有"保护美丽海滩"的立牌已经不见了，填海造地要开始了。

1978年，在日本的这个角落，虽然时光些微流逝，但一年一度的活动还是一如既往地盛大，山海依旧美丽，平静的清晨始终如约而至。

<div align="right">（1979年1月）</div>

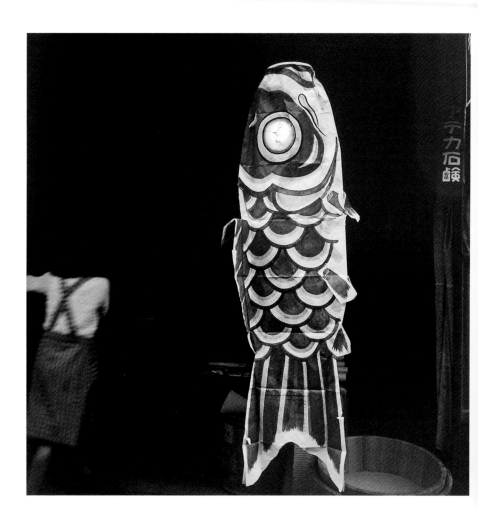

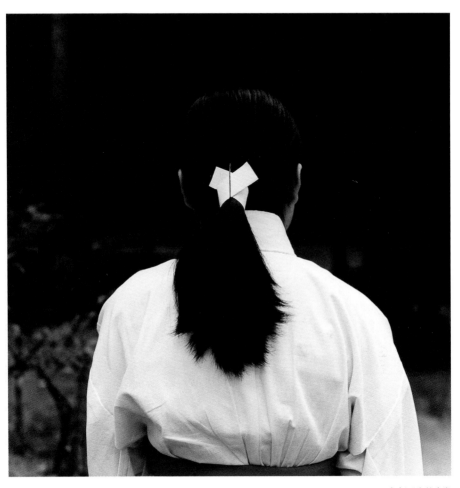

年轻巫女的头发

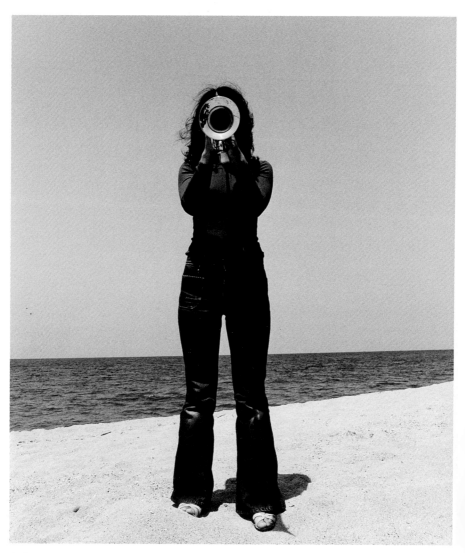

吹喇叭的女人

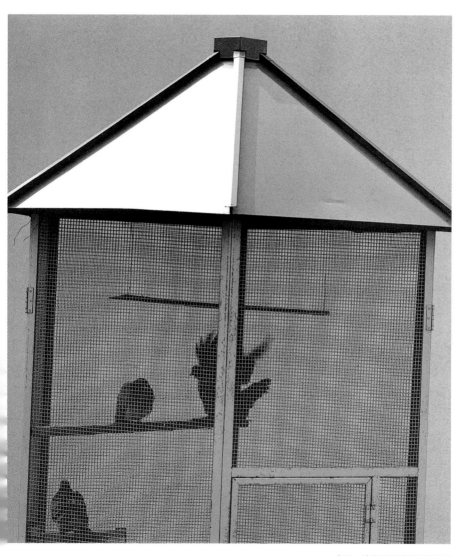

春天，幼儿园的鸽子屋翻新了

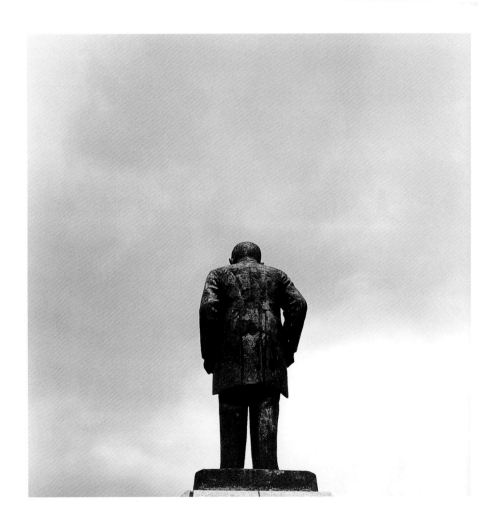

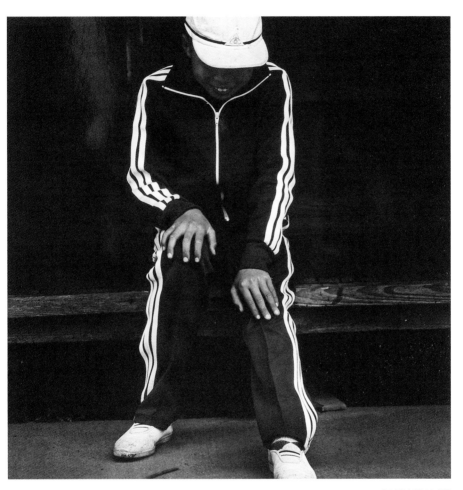

当下流行的运动服

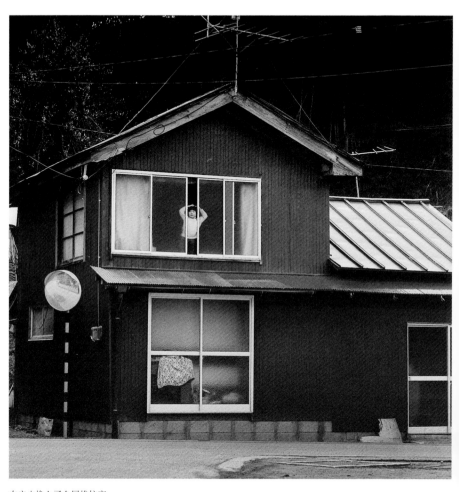

农户也换上了金属推拉窗

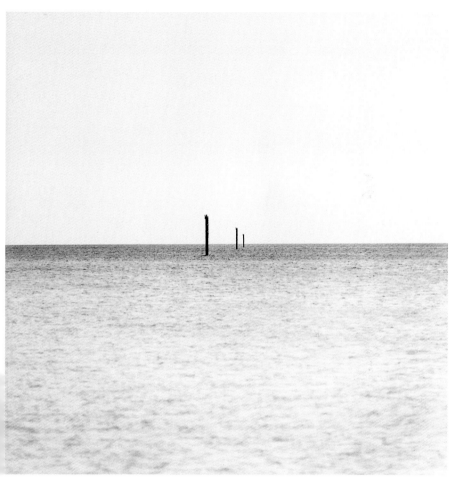

填海的木桩露出海面

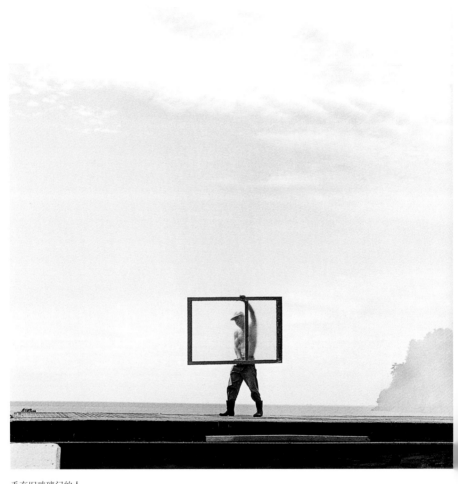

丢弃旧玻璃门的人

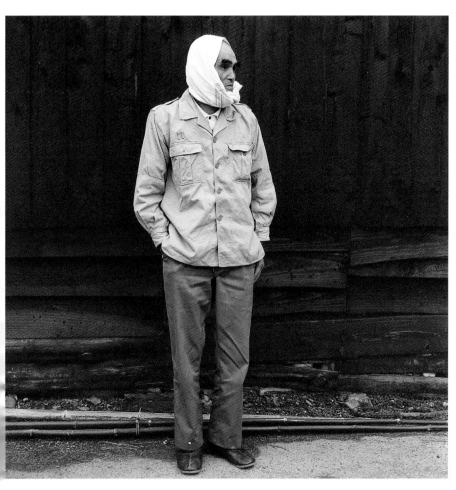

海上天气恶劣时的老渔夫

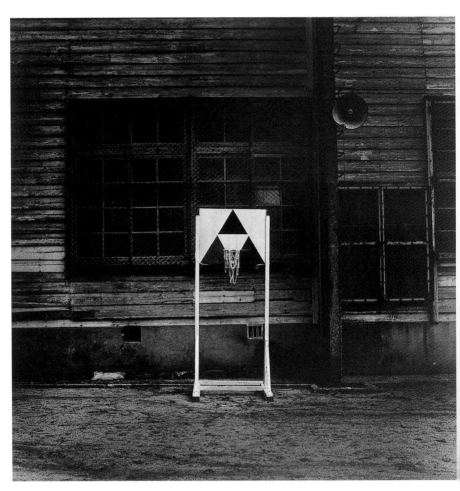

夕阳下手工制作的篮球架

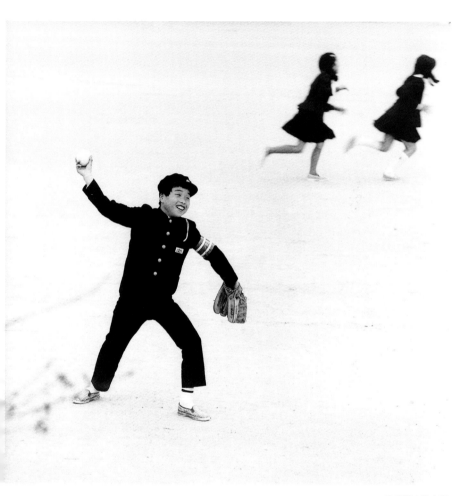

运动场上的少年

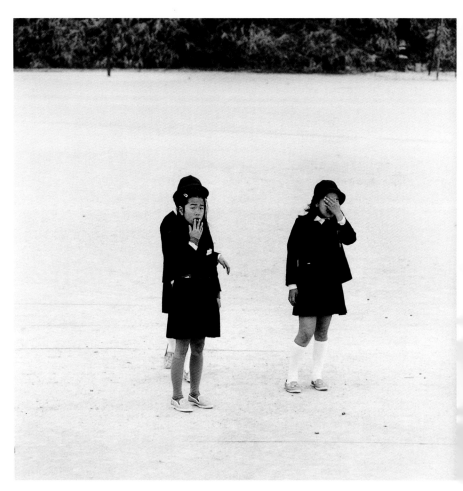

放学后的操场

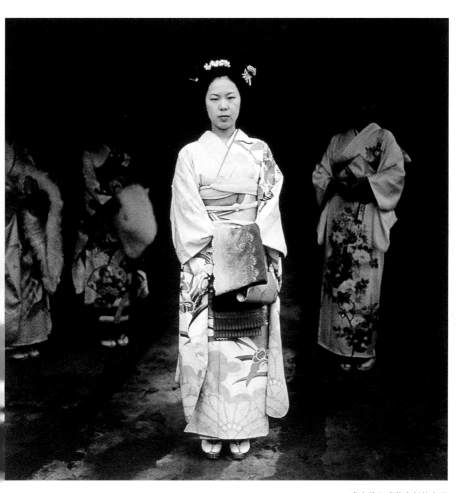

成人礼上盛装出行的女孩

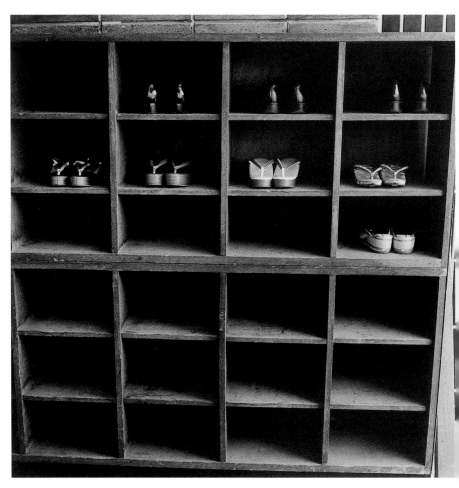

早上，鞋柜也是成人礼的样子

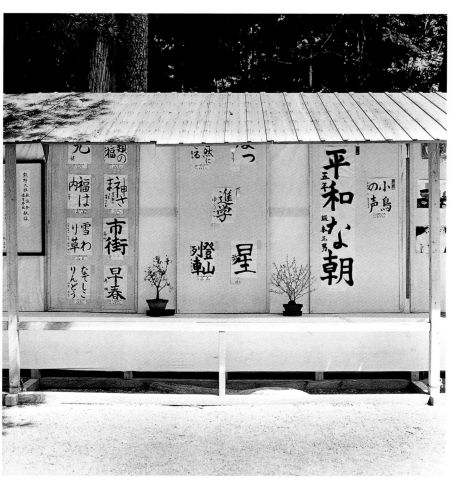

神社内的书法展览

141

◎ 与秋山庄太郎的对谈节选

秋山：“传记”……为什么起这种故意吸引人注意的名字呢？（笑）

植田：用“传记”这个词其实让我有点困扰。“传记”听起来有些傲慢，我也很烦恼，但时间紧迫，所以取了这个题目。让我解释一下，“传记”指的是我走过的路，和我将来要走的路；同时也指的是我为我拍摄的物体和人们留下的记录。我想，对于被拍摄者来说，照片也是他们人生传记之中的一页吧。此外，虽然我住在山阴地区，但我对山阴并没有什么特定的印象。

秋山：这些照片拍的不是你对家乡的印象，而是普通的生活，对吧？

植田：是的，十分普通的日常生活。

秋山：不过，从旁人的角度来看，山阴是有其特殊性的。山阴的植田正治——对植田正治来说，山阴就是自己的家

乡，你以一种平常心去拍摄那里。

植田： 嗯，对，平常心。不过也没办法，我只能在山阴拍照嘛。

秋山： 以一种平常心去拍摄是有难度的。

植田： 的确，倘若去了外国，到处都是新鲜景色，我会左拍拍右拍拍，快门按个不停，心想肯定能拍出好照片。但是人在山阴，就很难找到值得拍摄的对象。或许是我自己没有做好心理准备吧。实际上，寻找摄影对象确实很难。不是随便什么都能拍成照片的。

秋山： 没错，我曾在巴黎闲住了四个月，当时对这一点思考了很多。住了四个月的我就和半个巴黎市民差不多了。然后我意识到，我拍的那些照片果然是游客视角，去国外的次数越多，我就越意识到这一点。所以，去得越多，拍的就越少。

植田： 是的是的，去得多了就会变成你说的这样了。

秋山： 我刚到巴黎的时候，看什么都觉得稀奇，于是走到哪里都"咔嚓咔嚓"地拍。但是我发现，不对不对，来旅游的人才会这么拍，我要是这样拍的话，不就和A、B、C他们拍的都一样了吗？阿正你挺花心的，最近除了山

阴之外，还去各种地方拍摄，但你还是用拍摄山阴的方法，所以你的作品才会那么受欢迎吧。

植田：其实我也不是有意这样拍的。只是每次觉得拍得还不错的时候，恰巧都是这样的风格罢了。

秋山：因为你的眼里有梦想。去一个地方很多次之后，不论山阴还是法国，拍出来都是一样的风格。我想这正是植田正治的作品备受喜爱背后的秘密吧。

<p style="text-align:center">*</p>

植田：……说起来，阿秋喜欢用变焦。我是不用变焦的，因为我不太喜欢通过变焦的方式剪裁或塑造画面。所以我会用镜头能覆盖的最大范围拍摄，我称其为"探寻"，虽然用这个词有点奇怪。我最近一直在尝试用 6×6 的方形画幅拍摄。

秋山：你很擅长横构图或正方形取景，不怎么爱用黄金分割。不是横向的长方形，就是正方形。真正懂构图的人往往会走极端。

植田：我最近去了一趟法国阿尔，想法有了些改变。我意识到，其实外国人很难理解我们成年人的所谓乡愁。倘若

如此，那么我想，问题不在于人家能否理解，而是当我想要创作出在全世界都能通用的作品时，我是否应该改变一下自己的创作思维呢？

还有一点，欧洲其实是十分保守的地方，那边的照片大多比较传统。但是，一方面我提醒自己万万不能因此受到影响，另一方面，我想尝试一种和之前相比略有变化的照片展示方式。也就是说，我想要拍摄一张张能被视为摄影原作、能够小心地挂出来且长久保存下去的照片。或者简单来讲，我想要创作能够令观众说出"这张照片真好啊"的那种作品。

秋山： 有些接近画家的想法了。

植田： 不，绘画与照片之间存在着根本区别。不过我并不想创造出一个绘画般的世界，而是想用一张一张照片创造出一个只属于摄影的世界。

秋山： 阿正的感受非常沉稳，拒绝激烈和丑陋。

植田： 那些东西我确实拍不了。

秋山： 所以，从某种意义上来说，你的风格是非常甘醇的，并不严肃。你在摄影上投入的热情是严肃的，但最终的作

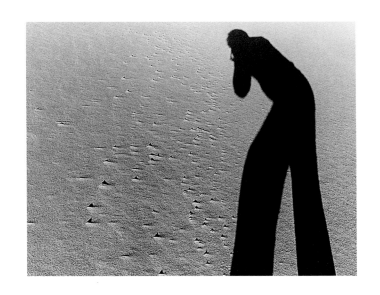

品在本质上却有一种轻描淡写的感觉，从中不可思议地产生了空间、情绪和模糊的感觉。

植田： 从这层意义上来看，我今天带来的"小传记"系列可能具有非常模糊的空间感。这种感觉我就算想打破，也很难打破得了。

秋山： 这就是你的个性呀，当然应该贯彻下去。你的特别之处没有必要改变。不过，相当一部分人确实会有这种奢侈的烦恼。

植田： ……最近呀，我对很久之前的回忆产生了兴趣——并不是情感层面的回忆，而是形式上与回忆有关的东西。这让我感慨，也许因为自己上了年纪吧。在摄影方面也有同感，看到年轻人做了那么多事情、到处折腾之后，我会突然陷入一种空虚之中。这么一来，我便产生了把过去的照片再翻出来看看的想法。最近，我也拍一些比较传统的照片。

（《相机每日》1979年1月号）

小传记 7

跨越半世纪的霉斑·1930—1933 年

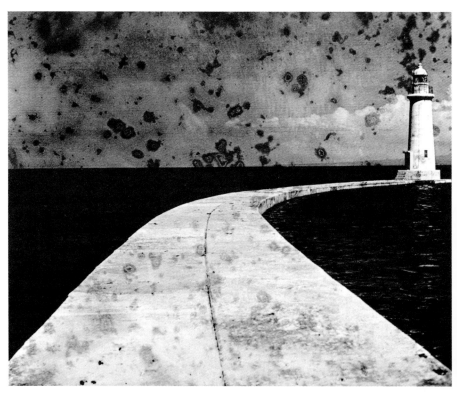

我所住小镇港口外的防波堤和灯塔。在我拍摄这
张照片时，它们才刚刚建好。天空和大海之所以
看上去比较阴暗，大概因为我用的是当时刚开始
发售的国产全色干版吧。（1932年）

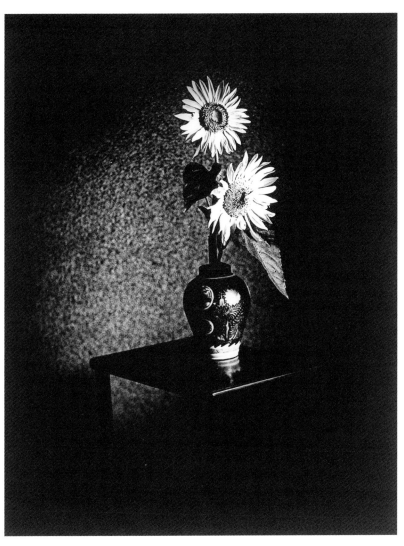

拍摄这张照片时，比较流行像绘画一般的静物照。背景是内厅的墙壁。我记得照片中的红色罐子是住在中国台湾的表弟带来的礼物。（1932年）

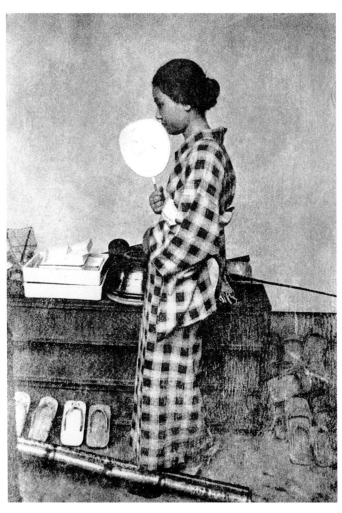

看底片的时候，我还没看出照片中的人是谁。
放大后我才认出是年轻时的姐姐，背景应该
是仓库。她如今已77岁，这是她50年前的样
子。（1930年）

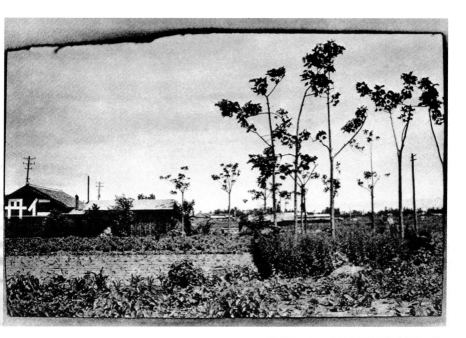

我用 Piccolette 相机拍摄的照片总是缺一角。估计是因为皮腔没贴好。褪色的底片呈现出一种负感效果。这是我居住的小镇郊外的风景。（1930年）

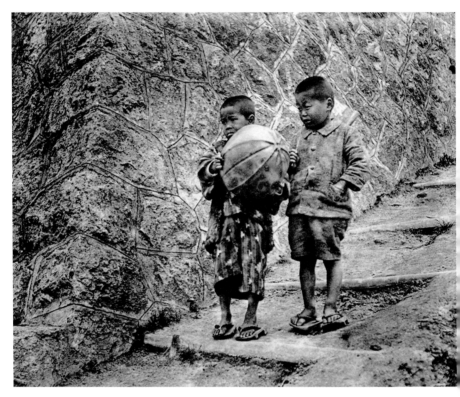

从这张照片能看出来拍摄地点是在岛根半岛，
但是唯独这张照片让我完全回想不起拍摄时的
情景。（1932年）

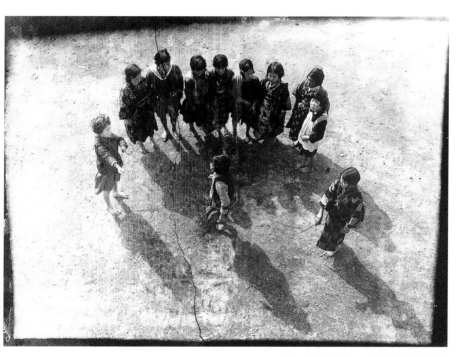

从小学的教学楼二层向下拍摄到的画面。
人物的站位都是我设计的。一群放学后在
校园里玩耍的孩子。（1932年）

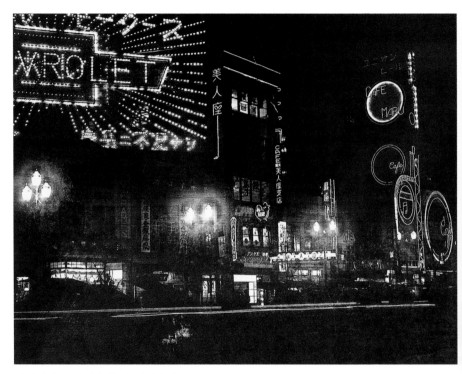

用三脚架拍摄的银座夜景。我记得应该是
在京桥附近拍摄的，但是不太确定。当时
我还就读于摄影学校吧，从新宿打车到银
座可以讲价到50钱[1]。（1932年）

1 旧时日本货币单位，1日元等于100钱。——编注

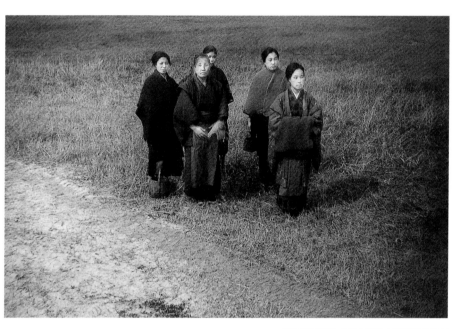

我记得拍摄地点是在我们小镇外四公里左右的海边。看到这张照片我想起来了，他们是我在去拍照途中遇到的来采松露的邻居一家。（1931年）

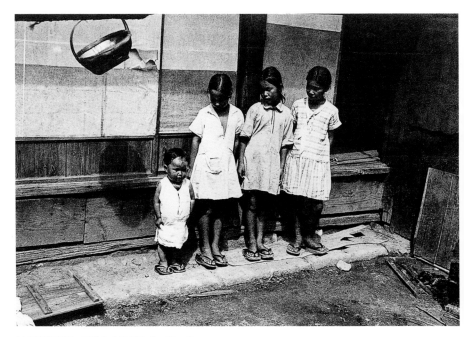

村里的孩子们。我设计成他们站成一列，并让其他三个孩子一齐望向那个最小的孩子。只有那个吊在半空、夏天用来放米饭的竹筐不是摆拍的。（1930年）

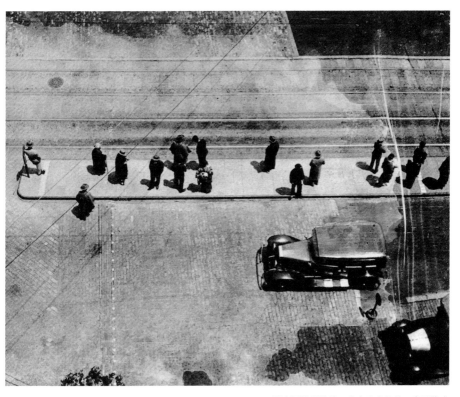

就读摄影学校前，我在日比谷的一家百货店
当学徒，从百货店某层的窗户向下拍摄了这
个十字路口。想到现在的车流量，我心中不
由得感慨万千。（1932 年）

小镇的电影院没有外国电影，所以我花了三个小时坐汽船去松江看。《穿制服的女孩》中的多萝西·维克深深震撼了我，我鼓起勇气按下了快门，大概按了五秒钟。（1933年）

我从东京回来后，决定开一家照相馆，父亲将主屋的一部分改为木制的西式建筑。这张照片拍的是其中的修片室。二层的窗户上新鲜的油漆味尚浓。（1933年）

这些照片是我的最新作品。

从 11 月初开始，大约两周时间里，我从早到晚都沉迷于挑选底片，然后钻进暗房里摆弄放大机。它们就是我这两周工作的成果，所以可以称得上是我的新作。

虽然我执意使用"新作"一词，但这些照片的拍摄年代其实非常久远，是在 1930 年开始的三年间拍下的。或许有人会质疑：这怎么算得上是新作？那么就请让我来解释一下。

在我的记忆里，这些照片即使在当时也绝对未曾发表过。

某一天，某个时机下，我从一个旧书柜的抽屉深处发现了这些照片。至今，它们已有五十年未见天日。我在看照片的过程中，内心渐渐涌起了兴趣，所以把它们放大出来。从这一层意义上来说，无论如何我也希望大家能认可它们是我的最新作品。

没记错的话，这些作品的确是在 1930 年起的三年之间拍下的。从拍摄时使用的相机就能推断出当时的时间，毫无疑问。照片记录的是我开始摄影时，也就是五十年前的风土人情。

我从东京回来后，决定开一家照相馆，父亲
将主屋的一部分改为木制的西式建筑。这张
照片拍的是其中的修片室。二层的窗户上新
鲜的油漆味尚浓。（1933年）

这些照片是我的最新作品。

从 11 月初开始，大约两周时间里，我从早到晚都沉迷于挑选底片，然后钻进暗房里摆弄放大机。它们就是我这两周工作的成果，所以可以称得上是我的新作。

虽然我执意使用"新作"一词，但这些照片的拍摄年代其实非常久远，是在 1930 年开始的三年间拍下的。或许有人会质疑：这怎么算得上是新作？那么就请让我来解释一下。

在我的记忆里，这些照片即使在当时也绝对未曾发表过。

某一天，某个时机下，我从一个旧书柜的抽屉深处发现了这些照片。至今，它们已有五十年未见天日。我在看照片的过程中，内心渐渐涌起了兴趣，所以把它们放大出来。从这一层意义上来说，无论如何我也希望大家能认可它们是我的最新作品。

没记错的话，这些作品的确是在 1930 年起的三年之间拍下的。从拍摄时使用的相机就能推断出当时的时间，毫无疑问。照片记录的是我开始摄影时，也就是五十年前的风土人情。

我对摄影产生兴趣是在读旧制中学三年级的时候。在我毕业那一年，我得到了一台叫作Piccolette[1]的高级相机。它使用Vest[2]画幅胶片，配天塞镜头[3]。当时正逢它改成新机型，把康普快门[4]换掉之后不久，我以放弃升学为代价得到了这台相机，自然非常兴奋。那是在1930年的下半年，我的记忆十分深刻，想忘都忘不掉。

　　两年后，也就是1932年，我远赴东京。很快，我在丸之内大厦的相机店买了一台大名片画幅（6.5×9）的"Lily"相机，它既可以拍干版，也可以拍盒装胶片。在我返回家乡开照相馆之前的一整年里，我一直在使用这台相机。虽然不久之后我换了双镜头反光相机，但是在那段时间里，我从东京到故乡用Lily拍了很多照片。

　　所以，我发现的这些底片中，Vest画幅的是1930年到1932年之间拍摄的。1932年到1933年使用的是6.5×9

1　德国Contessa Nettel公司生产的一款小型皮腔折叠式相机，使用127胶卷拍摄4×6.5画幅。——译注
2　袖珍式口袋柯达（Vest Pocket Kodak），美国伊士曼柯达公司生产的一款小型折叠相机，使用与Piccolette同样画幅的胶片。——编注
3　Tessar，德国蔡司公司的保罗·鲁道夫设计的一种四片三组式镜头，能很好地校正球差、色差、像散。——编注
4　Compur Shutter，德国F. Deckel公司生产的一款镜间快门。——编注

干版或盒装胶片。

当时我对待这些底片真的非常小心，把每一张都放进单独的纸袋中，再将它们收在空的干版盒子里。那些盒子中有令人怀念的伊尔福（Ilford）红标、APeM黄标，还有我早已忘记名字的国产的东方（Oriental）Avia。

打开满是尘土气息的盖子，乳剂面被虫蛀了，图像银化了，画面剥落了——玻璃干版的正反两面都满是霉斑。我仔细地一张张对着光查看时，回忆起了往昔的种种，不禁忘记了时间的流逝，沉浸其中。

1931年，我拍下的Vest画幅的《海滨少年》首次入选了ARS《相机》杂志。翌年，我的《水道桥风景》在日本光画协会展览上获得特等奖。这些照片的底片也是我从这一堆布满霉斑的底片中发现的。

我原本是被"艺术摄影"的魅力所折服，才开始摄影的。所以很可惜，我的照片没有一张是从"纪录"的角度拍摄的。它们都是有缺陷的艺术摄影作品。

不过仔细想想，我能始终贯彻自己的态度，也是一件稍微值得我自豪的事。

这些照片在当时没能入我的眼，只好被收入箱底，但是每一张都是用当时始终不离我左右的爱机拍摄的，属于我的风景。

五十年漫长的年月为画面增添了惊艳的霉斑。这些跨越半个世纪的霉斑，我无论使用何种方法都擦不掉它们。它们已经渗入乳剂层内部，甚至侵蚀了玻璃板。

正是这些霉斑令我内心涌起一种重温青春的冲动，并希望能将这些残次品放大。那么就让我们为镶满霉斑的五十年前的最新作品高高举起酒杯。

为霉斑干杯吧！

（1980年1月）

当时的我

小传记 8

轨迹 1934—1940 年

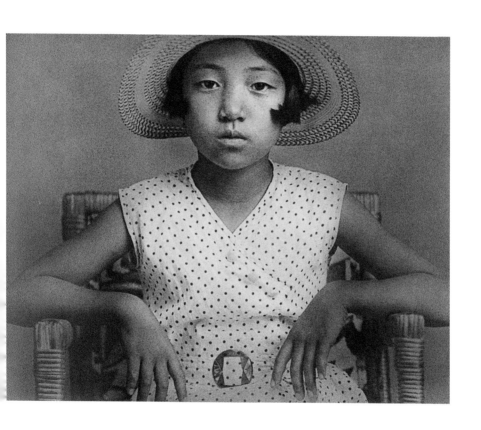

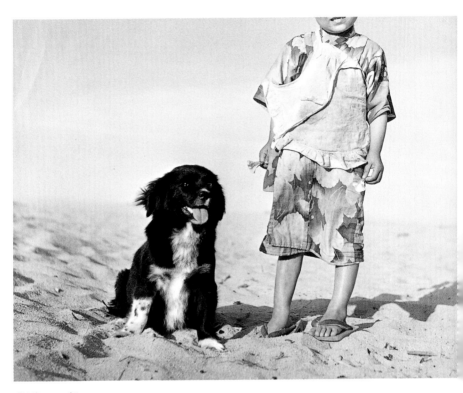

哈巴狗　1938年

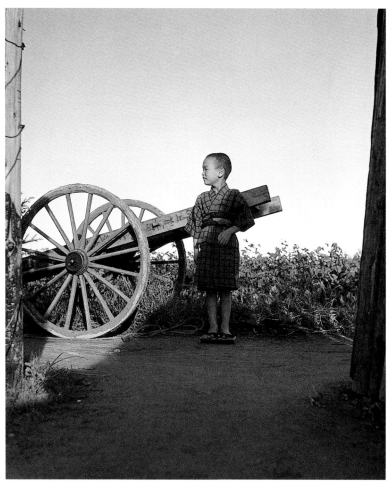

秋　1935年

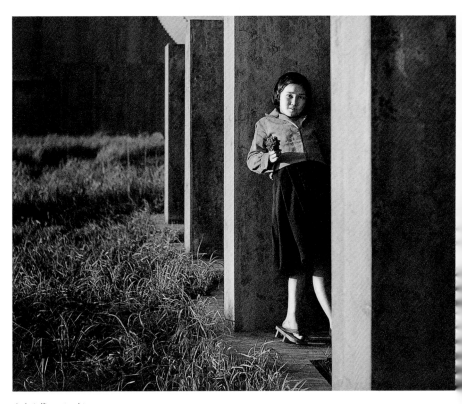

少女立像　1938年

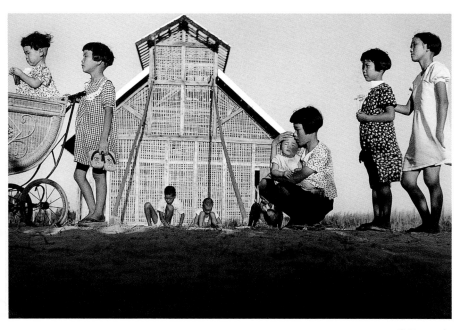

群童　1939年

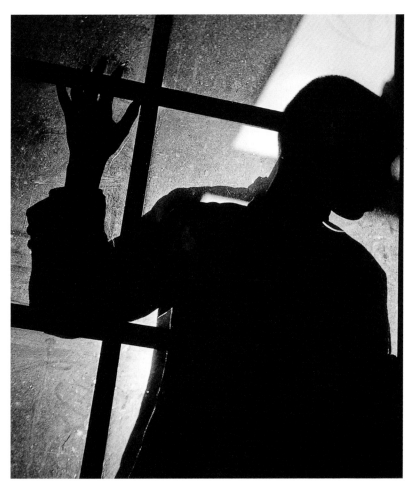

剪影　1936年

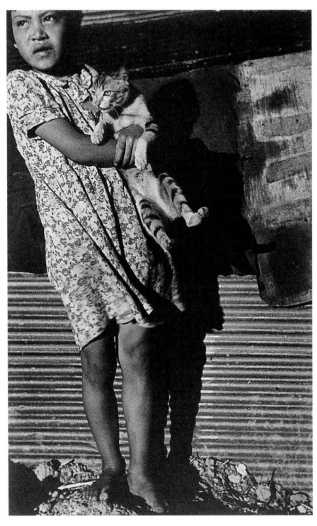

抱着猫咪的少女　1937年左右

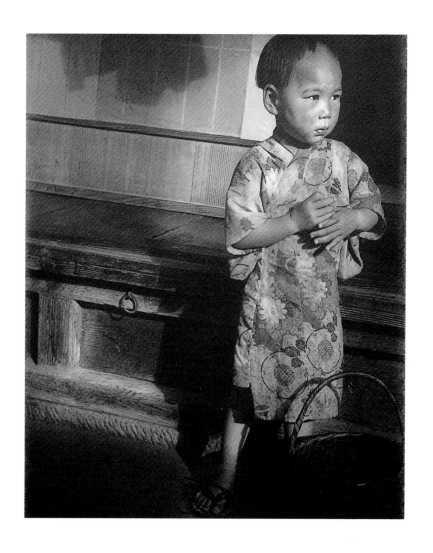

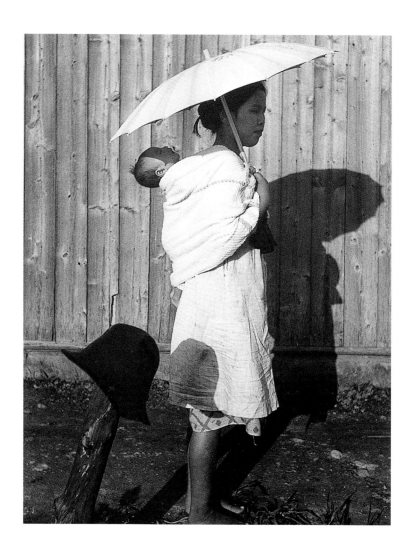

1934年，当时22岁的我正快乐地享受青春。一年前我在征兵检查中不合格，因为我的体重只有"十四贯[1]"。这一年，"九一八"事变爆发，但是当时的我心中还以为战争发生在离我很远的国度。

　　我从东方摄影学校返乡后，开始经营照相馆已有一年了。这门生意本来就是源自我的兴趣，所以我对"艺术摄影"充满了极为强烈的热情。

　　这一年，我总算买到了心心念念的双反相机。当时正是我把福伦达Superb相机换成禄来福来（Rolleiflex）的时候，我对摄影简直欲罢不能，如痴如狂。

　　当时有一本《摄影沙龙》杂志，我错过了它创刊一周年的比赛，进入第二个年头时，我立即报名参与选拔。当时我用的是6.5×9画幅的Lily，所以那张用Superb拍摄的《池雪之面》，应该是在《摄影沙龙》创刊第三年入选的作品。

　　那时，柯达公司发售了Opal系列氯溴化银相纸。还

1　一贯为3.75千克。体重十四贯约为105斤。——译注

178

有一种叫Brovira[1]的溴化银相纸，二者都是我比较常用的相纸。小西[2]的"八重""染井"相纸则出现得较晚，大概是在1937年或1938年左右。

我的主要投稿对象就是上述的《摄影沙龙》杂志，不过我有时也会在其他杂志上发表作品。一年一度的大型摄影比赛我也一次不落地参加，并且年年入选。

人像作品《逆光的桑树叶》和《剪影》分别在杂志创刊周年的纪念比赛上获得了特选奖和准特选奖。《板车前的孩子》在日本首届由滤镜公司举办的发售纪念比赛上获得了二等奖。

1937年，我在杂志月度比赛中的对手——冈山的石津良介先生邀请我和他一道组建"中国[3]写真家集团"，自那时起我就经常去冈山出差。坐火车需要花六个小时。那时候我还在闹牙痛，只能吃药控制。

组建"中国地方集团"的主要目的是每年在东京举

1　德国爱克发公司发售的纯黑色调溴化银相纸。——编注
2　全称为"小西六写真工业株式会社"。——译注
3　日本本州岛最西部地区的合称，包括冈山、广岛、山口、岛根、鸟取五县。——编注

办一次展览。展览前我们聚在雪中的山阴温泉商谈展览事宜，既联络感情，也拍拍照。当时是1938年，大家拍摄的照片都很出色。

我们在东京的展览将"地方色彩"全面凸显了出来。这种做法也是为了对抗当时的新兴摄影。第三次展览的时候我陷入了终生难忘的低谷，当时马上就快到聚会的日子了，但是我的作品还没有准备好。

在前往冈山的火车中，我给同行的朋友展示前一晚放大的作品，大家一瞬间看直了眼。

那张《少女四态》是我的第一张摆拍人像摄影作品，也是十分值得纪念的一张照片。但是如今，我在"二战"前拍摄的所有底片都已经丢失，甚至连它的原作也未能留下。

这些照片都是几年前我偶然在仓库中找到的。当然也没有底片，所以无法再次放大。它们是我年轻时代的唯一纪念品。

<div style="text-align:right">（1981年1月）</div>

小传记 9

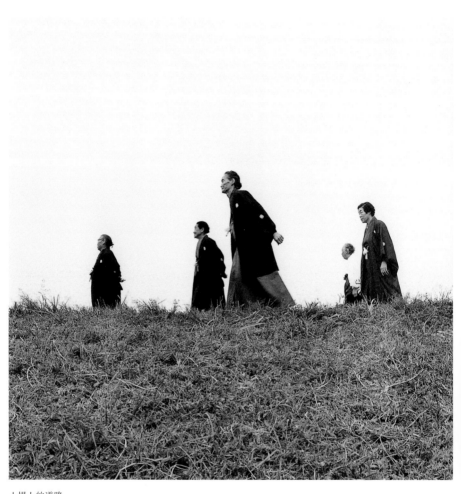

土堤上的道路

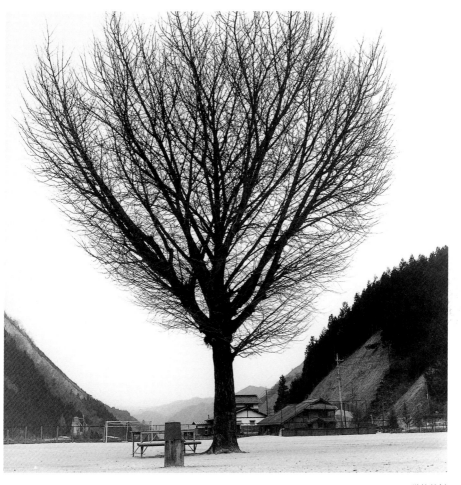

学校的树

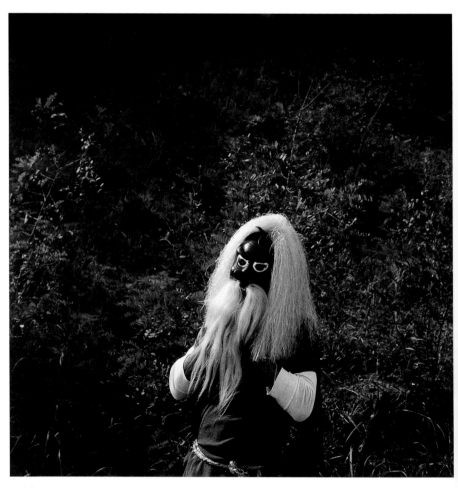

天狗出现

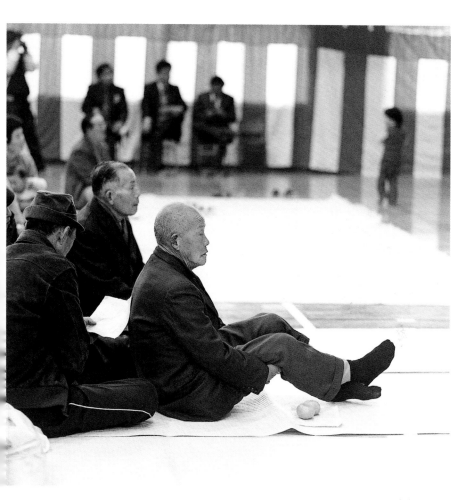

观赏演出的老人

185

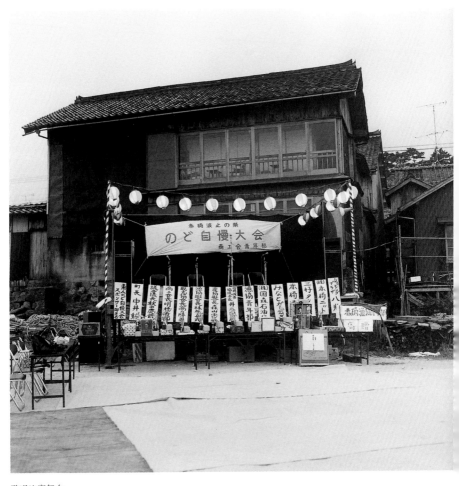

歌唱比赛舞台

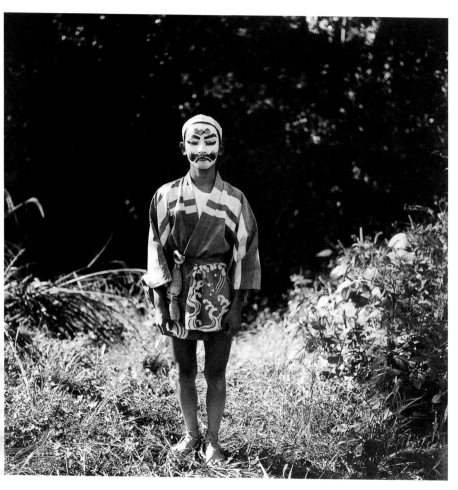

脸上涂彩绘的少年

徒然行

时间过得真快啊，前一阵子自己还穿着厚重的大衣走在寒风中，却不知何时夏天都已过去了，眼下正是一片锦绣的金秋时节。

去年我做了很多事，拍了很多照。上半年我沉迷于袖珍式口袋柯达相机，把用它拍摄的作品做了个展览，出了一本摄影集。同时，我也使用哈苏的6×6画幅相机拍摄黑白片，用来在这本杂志上连载。

每逢周日我都会出门拍照，风雨无阻。我会乘坐A先生和I先生两位的车，和社团的朋友们一起去。所以我才能拍到这么多照片。如果让我一个人走，不可能拍出这么多作品。

最近我没有什么商业摄影的工作，很是闲散。所以只要有人邀请我，我一定二话不说，背起相机就走。

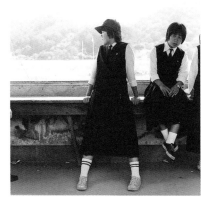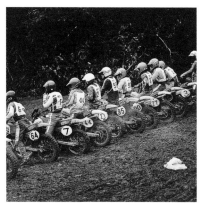

（左）戴帽子的女学生
（右）赛车与年轻人们

　　和我一道出门的友人们并没有固定的拍摄主题，也不会去找什么特定的地点，从这个角度来讲，我也一样。我承认，我没有什么专业精神，只是一直按照完全业余的方式拍照罢了。

　　底片还是一如既往地堆在那里，既不做接触印相，也不放大。直到主编告诉我，他要来取照片，我才终于鼓起勇气起身，进入暗房开始工作。

　　接下来，我便两耳不闻窗外事，整整三天都泡在暗房中摆弄放大机。直到此时，我终于忘我地投入到只属于自己的摄影世界之中。

（1982年1月）

189

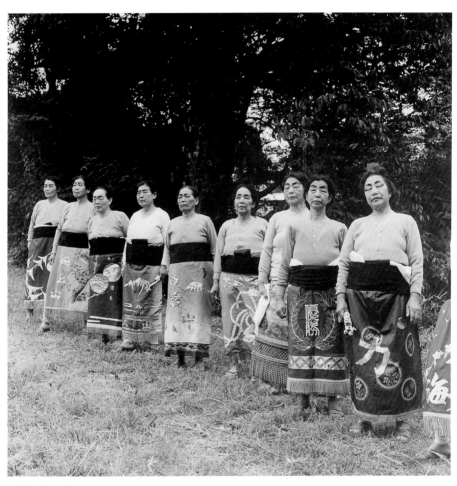

女相扑手们集合

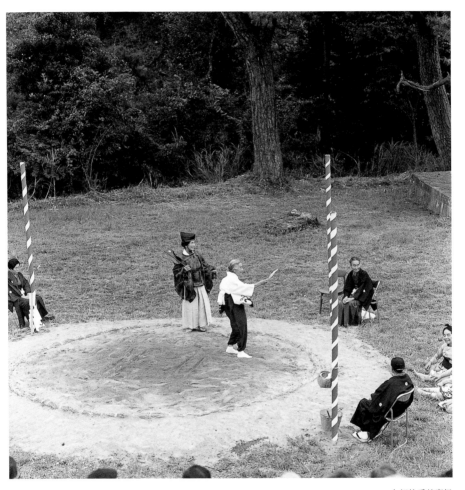

女相扑手的赛场

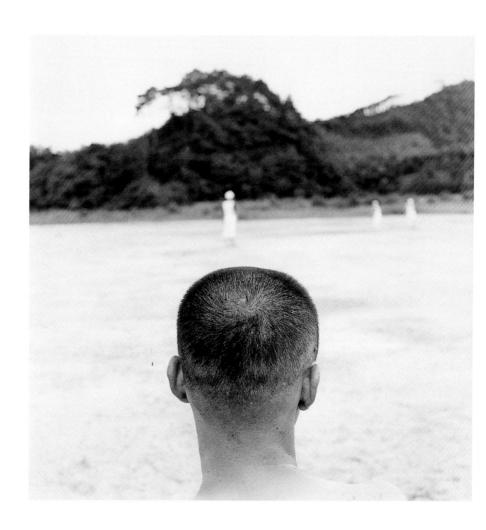

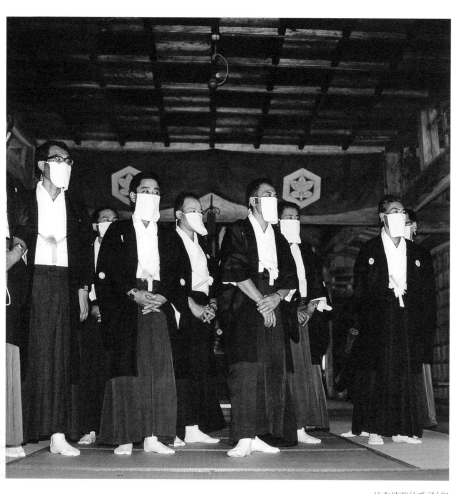

站在神前的氏子[1]们

1　祭祀共同祖先神的人。——译注

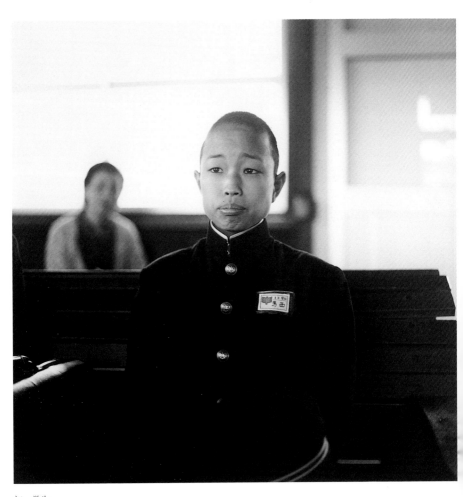

初一学生

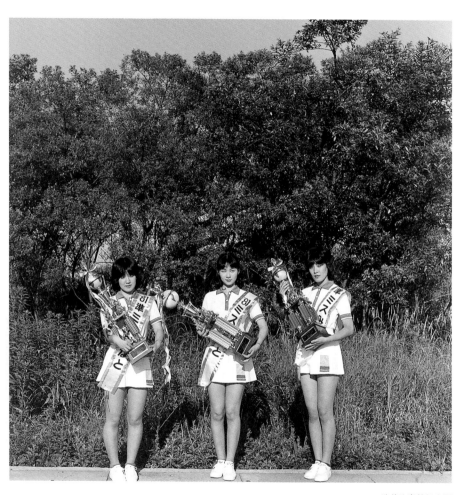

选美比赛的纪念照

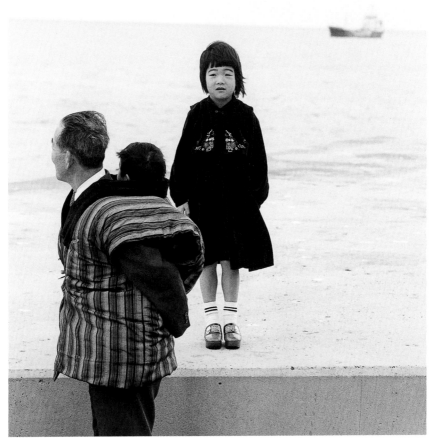

父亲和女儿

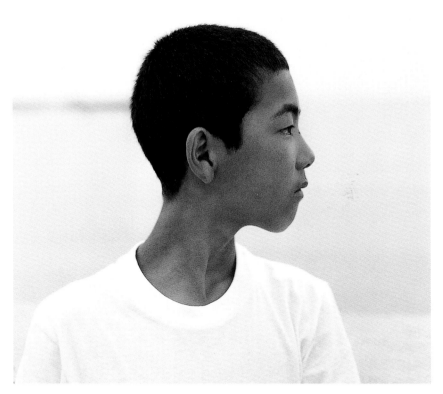

少年的侧脸

县展是愉快的节日

美术之秋来临，各地都传来了举办展览的消息。现在的天气真是舒适无比，简直令人忘记了那仿佛地狱一般炎热的夏天。对于摄影来说，也正是好时节。

8月28日，我应邀参加F县展览，和上周一样再度前往九州。展览的作品数量的确不少。

8月31日，前往东京，出席Y先生举办的聚会，场面十分盛大。

东京的聚会很多，包括展览和出版纪念会。我去东京的时候总是尽量出席。对于我这种乡下人来说，能在会场上见到各方人士是一大乐事，有时甚至还会见到几十年没见的朋友。所

以，我明明不会喝酒，却仍是乐此不疲地参与这一类活动。不过我有时也会想，主办方肯定要做很多准备工作，还要支出不小的费用吧。

9月1日，我们举行了一年一度的二科展[1]聚会。和往年一样，很多人从地方远赴东京，一年不见，大家聚在一起，叙叙阔别之情。

9月3日，为地方报纸《N新闻》担任每月评审。熟面孔似乎已经在比赛里扎根了。我期待着新人的崛起。此日雷鸣不已，大雨滂沱。

9月4日，开车去蒜山兜风。天气十分晴朗。很久没有出门拍照了。

9月5日，打高尔夫。身体状态不错，得分也不错。

9月7日，我市的文化节开幕。帮忙布置了赞助展。布置效果非常好，简直像事先精确计算过墙壁面积一样。开心。

1 1914年石井柏亭、有岛生马等人创立的美术团体"二科"，每年秋季举行作品征集展览。——译注

去年的展览计划是每个人提供三张作品，各自装裱作品后展示出来。但是最终呈现出的效果怎么看都很像个人杰作展。大家各有各的想法，努力方向不同，反而抵消掉了彼此的力量，展览彻底失去了乐趣。又不是大正时代的作品展，所以今年，我们定好了一个统一的主题，以共同制作的方式布置整面墙壁。

"开拓村"这个目标从去年起就是我们社团的共同主题，大家也去开拓村拍摄了不知多少次，但是这次大家还没准备充分，就要办展览了。

一开始我们计划展现开拓团艰辛的奋斗以及人性的种种，总之，都是我们的主观想法。但随着在开拓村当地不断地走访和拍摄，我们才意识到这些设想是多么不切实际。

是啊，在日本这片富足的土地上，怎么可能存在一个20世纪初美国开拓村那样的地方呢？在这个机械化协同作业、以乳畜业为核心的农业村中，房屋风格现代，生活富裕，至少从表面上看，我们感受不到一丝痛苦和悲伤。

我们幻想的那种多萝西娅·兰格[1]和沃克·埃文斯[2]的风格，在这里根本找不到，事实上，这里完全是一派春意盎然，生机勃勃。

既然如此，村民们对我们投来的充满好感的"视线"，不正应该是我们的拍摄主题吗？所有人一致同意，将"春夏秋冬四季中的风景与人"确立为拍摄的基本方向。

展示作品时，我们没像过去一样使用展板，而是将所有照片都用不起眼的小图钉固定在胶合板墙上。尺寸是最普遍的四开和全开。我们定好了相纸的品牌，大家分头放大照片。当所有作品集齐之后，我们发现它们竟然风格统一，仿佛是同一个人把所有的底片都放大了一样。从这一点来看，所有社团成员在技术层面都合格了。

顺便说一下，在地方城市举办的展览上，虽然摄影和绘画及其他艺术作品都是以赞助文化节为名展出，但是前来观看的人大部分都是普通市民。所以我认为，能让与摄影毫无

1 Dorothea Lange，1895—1965年，美国纪实摄影师和摄影记者，以大萧条时期为美国农业安全管理局拍摄的纪实作品而出名。兰格的作品反映了大萧条对百姓造成的影响，同时也影响了纪实摄影的发展。——译注
2 Walker Evans，1903—1975年，美国摄影师和摄影记者，他最为著名的作品是为美国农业安全管理局拍摄的大萧条中的乡村系列。——译注

关联的人也理解的照片，才是好照片。于是我策划了这次的展览。

我们无须高调地挥舞"记录是摄影的一切"的大旗，我们只是以一如既往的态度，做了一些理所当然的工作而已。

客流成绩？马马虎虎吧。最重要的是，能让那些从开拓村远道而来观看展览的人感到快乐，才是最令我们满足的。

9月12日，《相机每日》别册的稿子仍迟迟没有进展。

9月13日，为稿子准备照片，整天都待在暗房中。对过去的作品兴趣寡淡，不甚用心。废片不少。

对于我来说，写文章是件压力很大的事。包括眼下的这一篇，我也是做好了出丑的觉悟，好不容易才写出来的，所以大家可以尽情想象我的心理负担有多大。不过，我还是奋斗到了深夜。摄影方面，我想诸位业余人士应该都有同感吧，没有什么比在现有作品上花功夫更无聊的了，我根本无法倾注热情。虽然我想修一修长满了霉斑的底片，但是底片的保存状况过于恶劣，令人十分苦恼。

我虽然总是夸口自己放大照片要花三天，但这次只用了一天，所以我做好了面对失误和报废的心理准备。

9月14日，参与我们鸟取县的县展评审。我搭便车前往鸟取市，车程100公里，花3个小时。我只能一大早就出发。展览作品差不多达到全国的平均水平吧。

对于我们这样规模较小的县来说，投稿作品的数量还是可观的，不过将近一半作品都有落选之虞，所以我作为审查员得谨慎行事。

不论在哪个县，县展都是以当地最高权威的身份称霸一方的。所以，作品能否入选县展，可能会决定摄影师在当地的地位。

对于我们来说，"中央"的大型展览自不必说，就连地方上举办的公开征集作品展，投稿者们也都是斗志昂扬。所以我作为评审作品的人，责任十分重大。

但在大型综合艺术展中，摄影作为其中一个门类，会和绘画、书法一样在同样的墙上以同样的方式展出，让人觉得照片

也必须遵循杰作的标准，从会场艺术[1]的角度来评选。就算平时更欣赏沙龙图片的风格，到了这个场合，也会不由自主地考虑别的选择标准，说来也挺奇怪的。

不过，今年的鸟取县展览中，新人们新鲜感性的表达引人注目，令我感受到了乐趣。总有一天，新旧交替的时刻会到来吧，我心中泛起了些许期待。从这一层意义上来看，县展也是有其魅力所在的。

9月18日，乘早班火车前往T市。这次旅行也是受邀参加K县的县展。中途下了车，和老朋友I君见面。我们和过去一样，像年轻人一般谈笑风生。我变得更加精神了，真开心。

9月19日，评审当天。与其说我在选拔优秀作品，不如说我在煞费苦心地尽量多让一些作品入围。着实令人疲惫。我和当地的摄友们一起吃了晚餐，大家其乐融融地聊了天。

我对摄影在县展或者市展这种美术展览中的存在意义有一

1　"会场艺术主义"是日本画家、俳句诗人川端龙子及其主导的青龙社发起和实践的艺术理念，强调"会场艺术即是一种展览艺术"，致力于将能够感染广大群众的、强有力的绘画作品以展览的形式发挥其真正价值。——译注

些疑惑。我觉得，比起大型艺术展览，在地方上举办一些摄影节更好。当然，这只是我的个人理想罢了。创造一个能让县内、市内的摄影师都参与进来的活动，不是很好吗？

即便可能需要针对展厅墙面的情况做出相应的调整也没关系。

绘画和摄影，有时会被放在一起讨论，但有时也应该允许将它们分开考虑。

在发出"这就是摄影！""这就是艺术！"的惊叹之前，请先想象一下那些参观展览的客人脸上浮现出的欢喜表情吧。不也很有趣吗？

此次K县展览的照片属于当地的平均水准，更重要的是参与者享受到了摄影的乐趣，当然这也许是我的一家之言。从艺术的角度观看摄影作品并选出名次的工作虽令我感到困扰，但是没办法，这也是为了让摄影节举办得更加热闹而采取的手段吧。我觉得倒也未尝不是一件好事。

（《相机每日》1977年11月号）

小传记 10

晴天

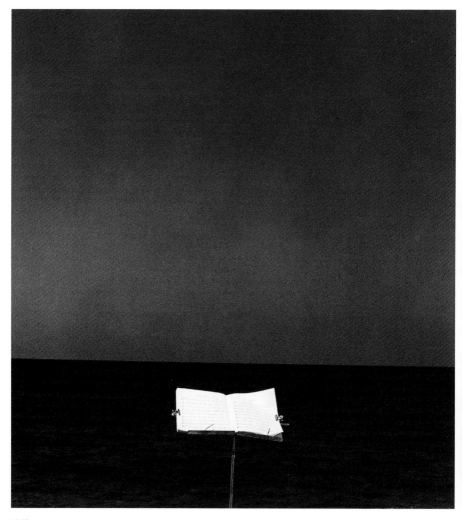

乐谱

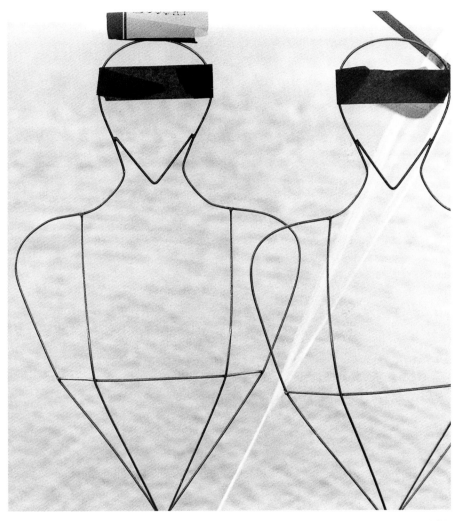

金属丝人型雕塑

参加祭典的小孩摆了个姿势

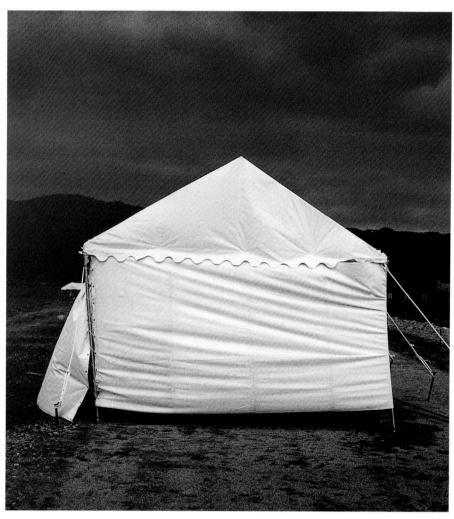

大风天的帐篷

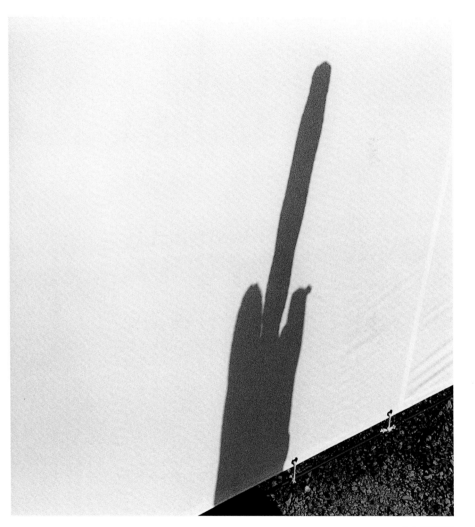

仙人掌的影子

这些照片都是我在日常生活中偶遇的片段，和平时一样，我心中并没有什么特别的抱负和预想，只是以一种平常心去拍摄罢了。

其中一些照片是摆拍的。从很久之前开始，偶尔我也会选择这样的拍摄方式。如果说那些照片是"事先设计好"的作品，的确没错，不过它们还是来自我的日常生活，我认为我的视线和我偶遇它们时的视线毫无二致。

摆拍作品中，《少女四态》于昭和十三年在日本摄影美术展上获奖。战后的昭和二十二到二十三年左右，我发表了《小狐登场》和《爸爸妈妈与孩子们》。照片里的模特不是我的家人，就是拍摄时偶然遇到的一些熟人家的小孩子们，所以我的摆拍设计只是单纯的灵机一动罢了。

这一系列照片从一开始用的就是正方形画幅，我至今还对这个画幅情有独钟。

我并不是有意选择这样的画幅，而是因为我用的是哈苏相机。

半个世纪以前，我喜欢用禄来相机，时至今日，我又使用起当时流行的正方形画幅，如此而已。

这么多年以来，正方形画幅经过两三次起起落落，现在被重新审视，融入到年轻人的全新感觉中，重获新生，我觉得很有意思。

（1983年1月）

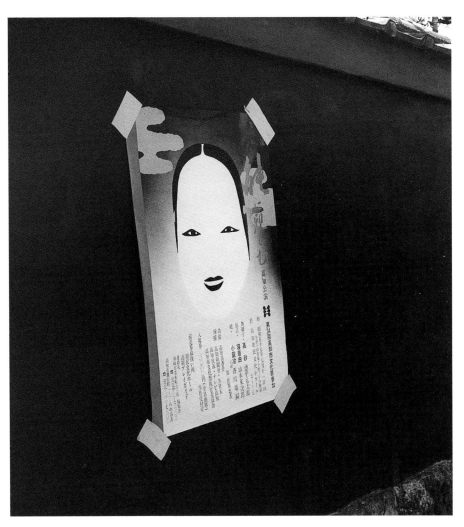

贴在院墙上的海报

215

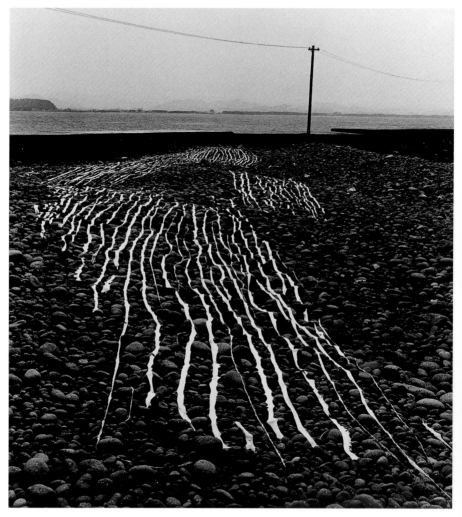

晒干货

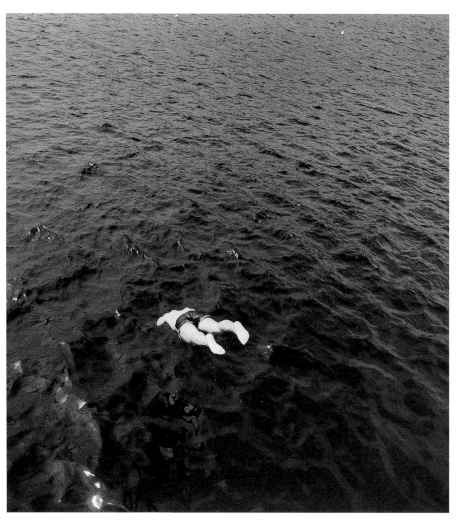

跃入水中的脚

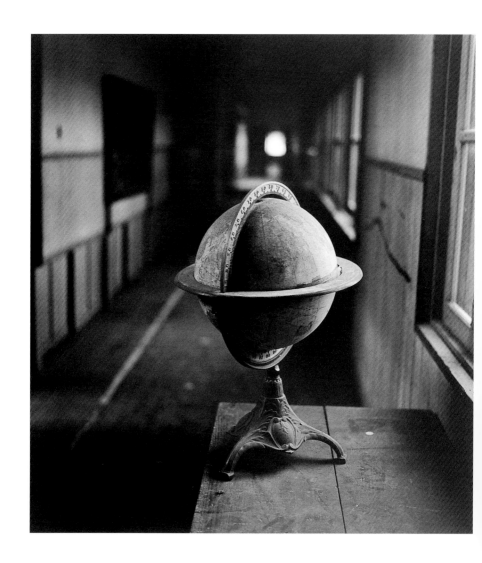

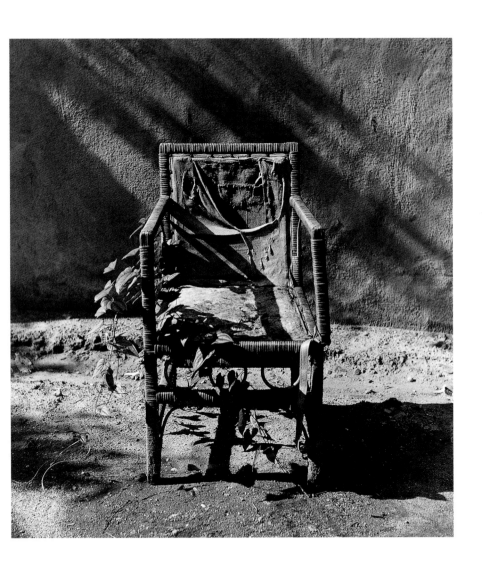

小传记 11

伪景

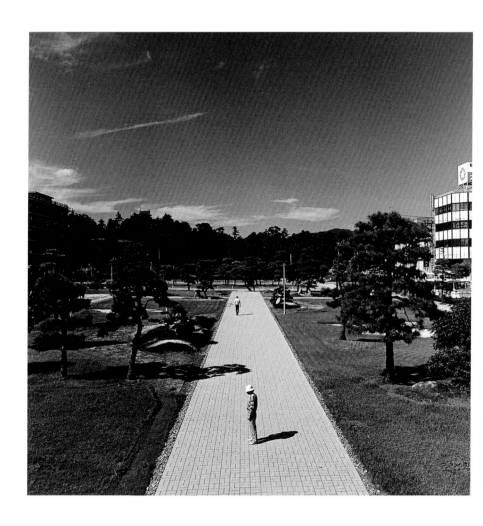

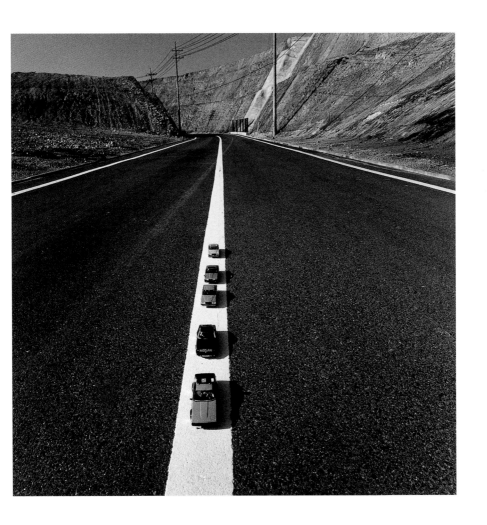

223

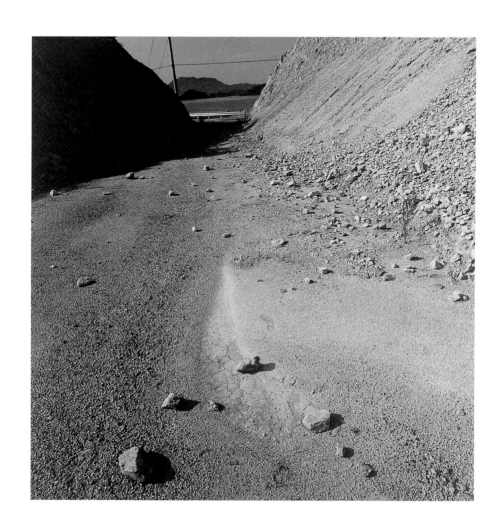

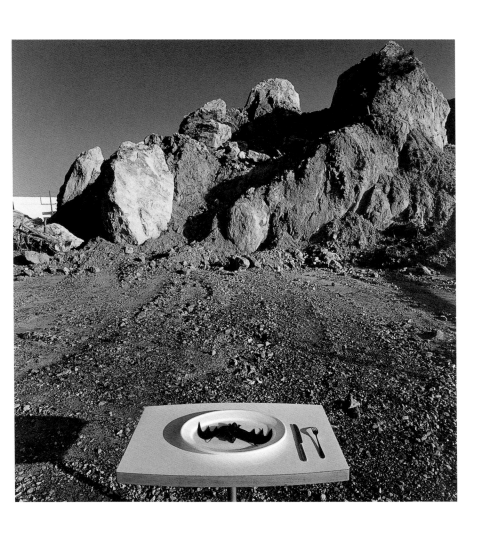

225

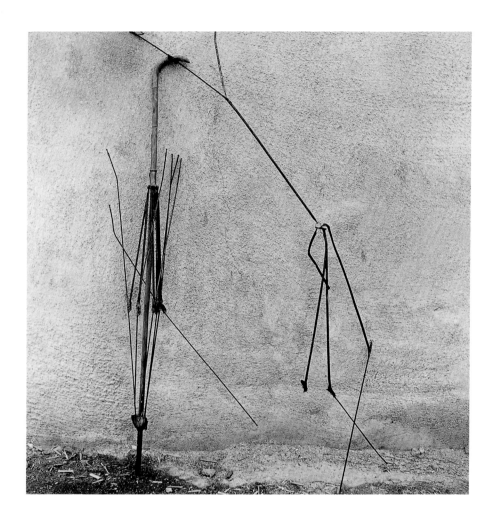

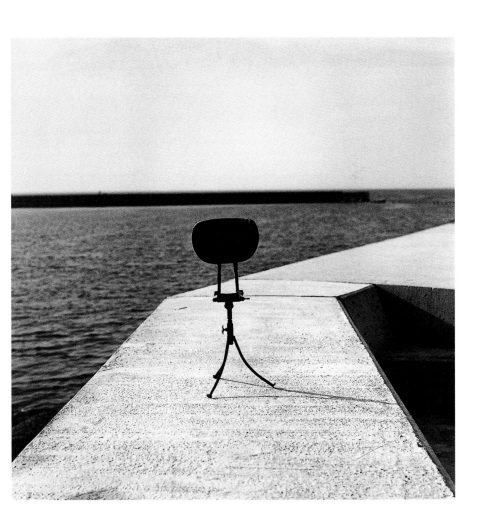

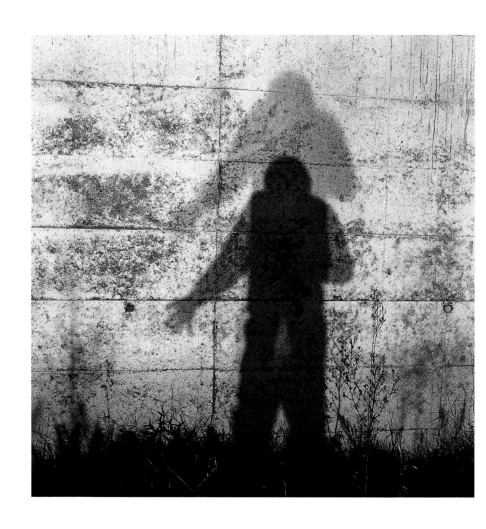

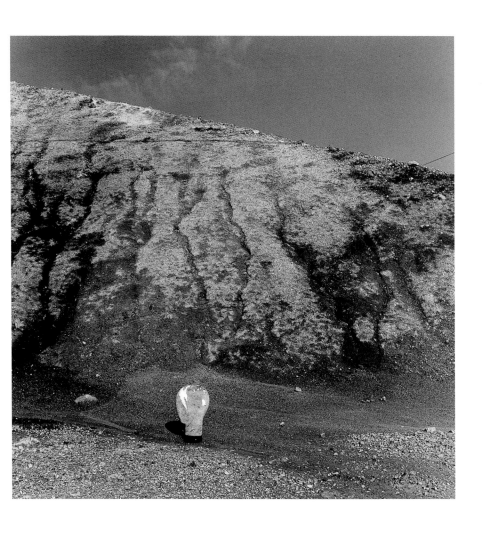

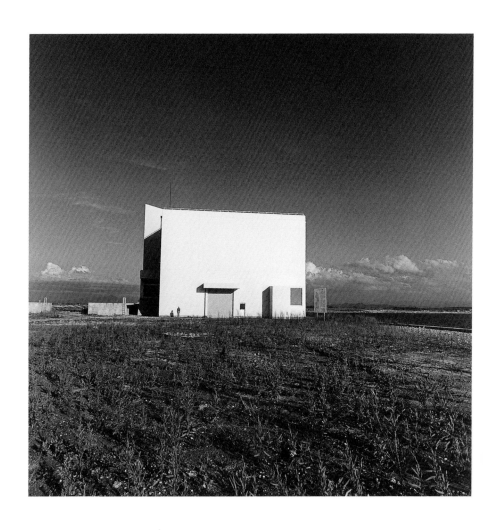

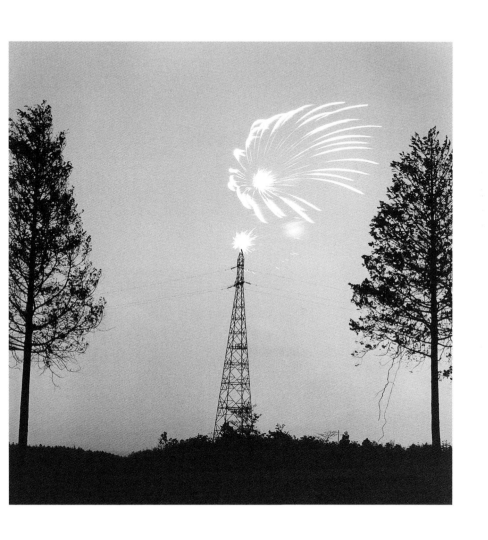

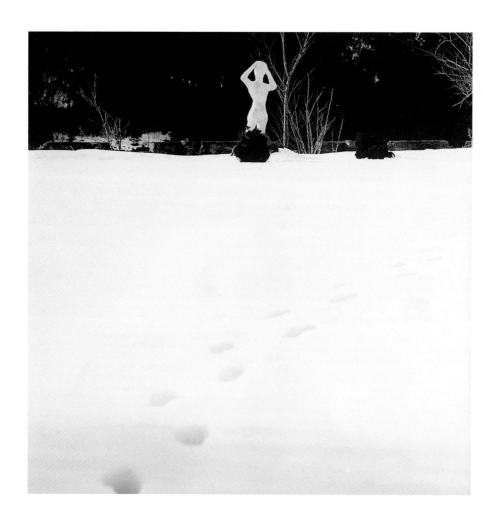

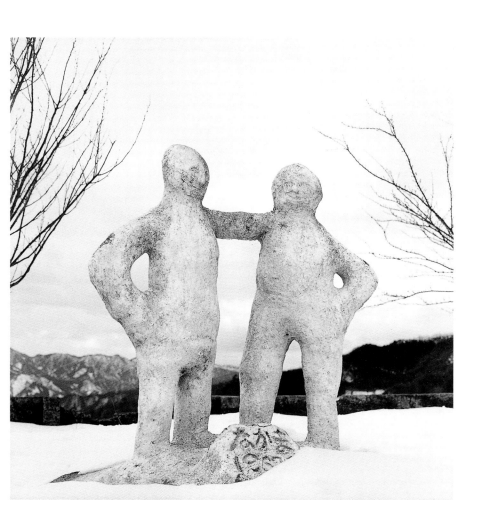

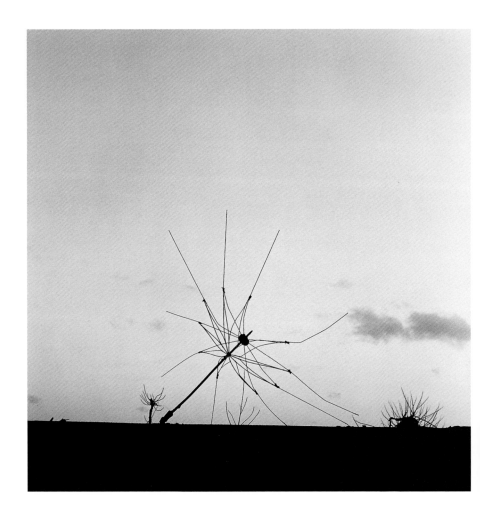

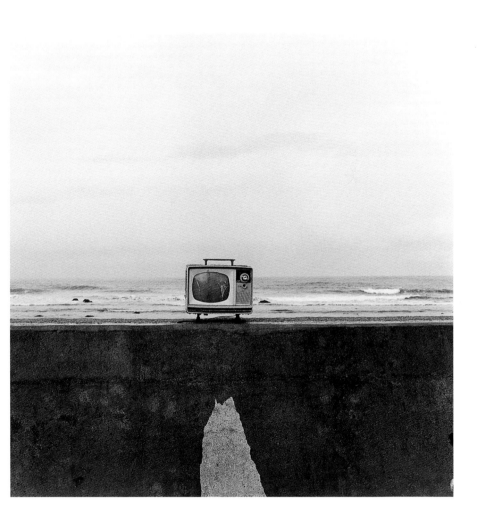

◎ 投向起点的视线 / 真正的摄影师与"朝气"

　　我和一位热爱摄影的友人，画家O先生又在车中进行了一番对话。

　　我们说到在美术界，长寿者很多，其中大多数年长的大师都在所谓"枯淡"的创作心境中，以矍铄之姿画出了杰作。但是为什么摄影界就没那么多长寿之人？并且在年老之前，他们的名字就已经被遗忘了呢？

　　这么说来，还真是如此。在日本，我从没听说过哪个上了岁数的摄影师还在慢悠悠地拍照片，也没见过他们的照片。就算有人在拍照，也没听说过这个人发表了什么能引起大家广泛讨论的新作。

　　不过，战后那一代摄影师里，还没出现能被冠以"老"字的摄影师呢。今后会发生什么还不清楚，说不定不久就会出现一个毕加索一般的人物。

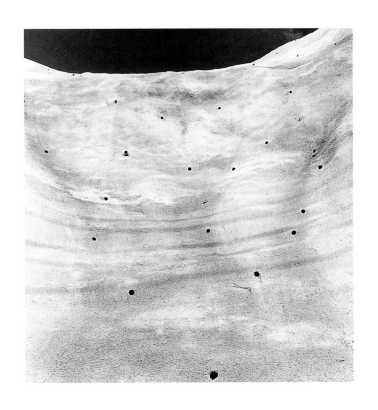

当我瞥见正在开车的O先生的侧脸与车窗外的风景重叠在一起时，我在脑中思考绘画与摄影之间的本质区别，以及过去的摄影师和现在的摄影师的工作。

首先，从根本上来说，绘画注重的是感觉和技巧。而且，这种"技巧"在经年累月后，在画家的价值观中

会占据极大比重。

而反观摄影，"技巧"其实无非是化学操作，所以，摄影师对现实的"事物"有反应性的感觉是十分必要的。

这么说来，东方的"枯淡"心境只能算是一种自我满足，无法令大多数人接受。

和画家不同的是，无论哪一代的摄影师，倘若立足于"过去"就都会灭亡。我相信，摄影师只有立足于"当下"，以"未来"为目标，才能称得上有"朝气"。

不管到了多大年纪，感觉的新鲜感，和拍摄"当下"时的"稚嫩感"都是必要的。

已经完成的照片不过是吐出来的秽物罢了。这是土门拳先生年轻时说过的话。我非常同意他的说法，时至今日也奉其为至理名言。

（选自《朝日相机》1982年12月号《交换摄影讲义》）

小传记 12

住院

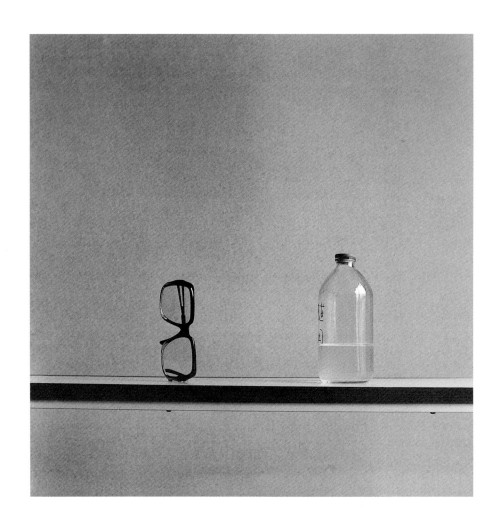

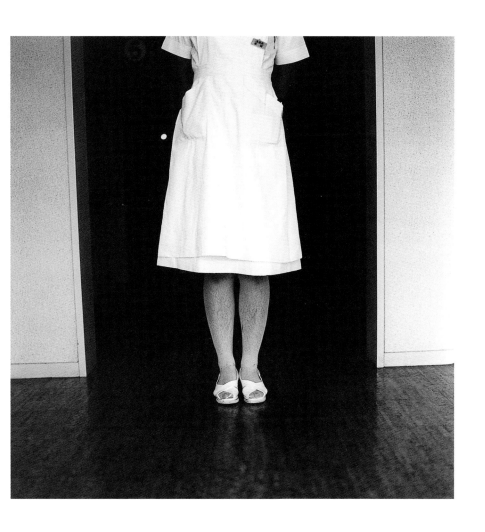

241

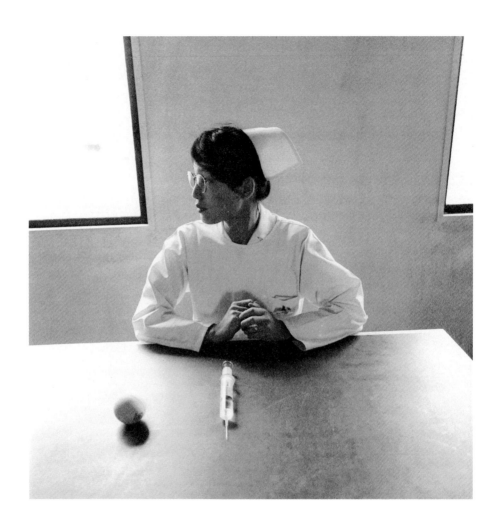

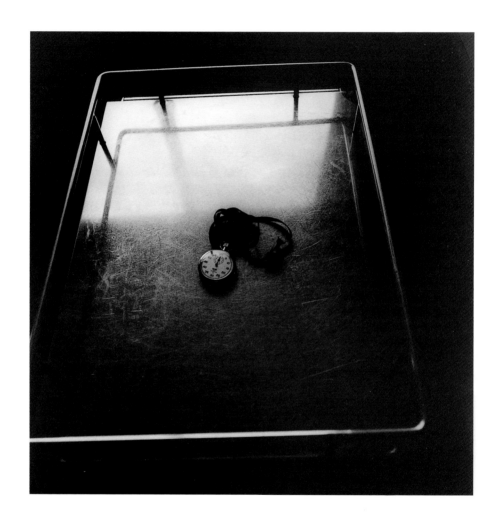

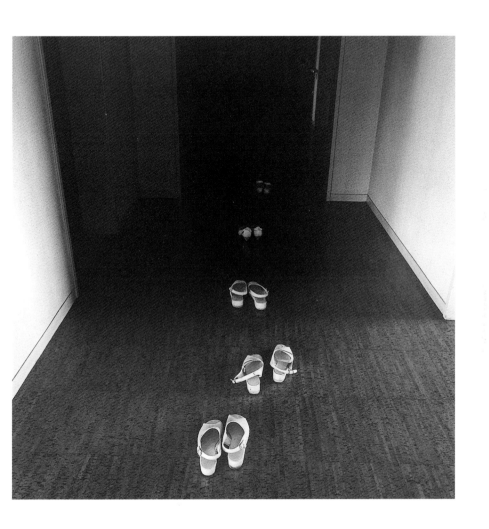

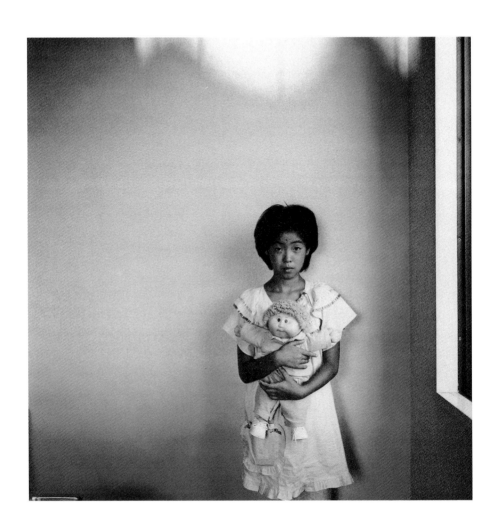

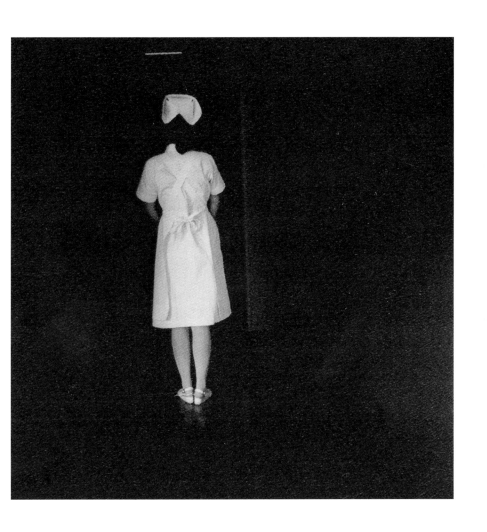

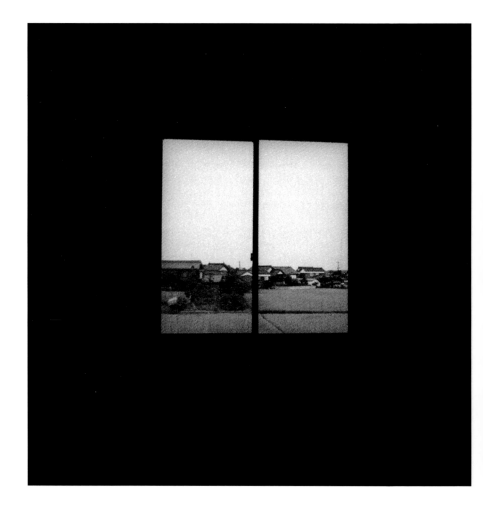

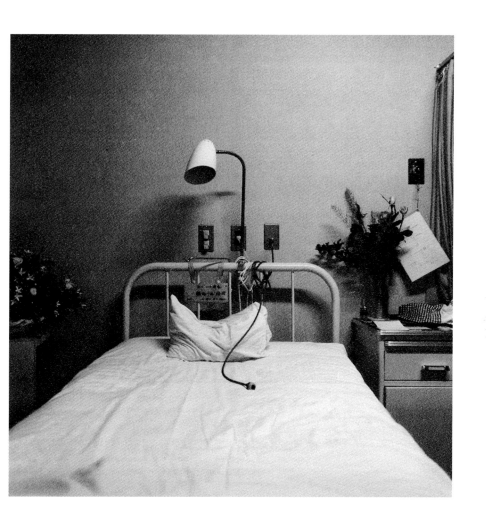

◎ 投向起点的视线 / "关联"种种

仔细想想，迄今为止自己与摄影之间的"关联"其实很随意。我的性格如此，所以以后估计也不会改变。

我一开始接触摄影的动机只是被摄影的过程勾起了兴趣而已。后来，我又对当时所有摄影青年都追捧的"艺术摄影"着了迷。我的作品第一次被杂志选中是在1931年。自那时起，无论是在睡梦中还是在醒来的时候，我都在想着摄影。当时正是绘画主义摄影兴盛的时代，根本不存在什么摄影理论。我只是一股脑地拍照。

当时，大家都是业余人士，所以没有人像我们现在这样思考摄影的记录性、信息的传达等理论。大家只是一心通过镜头在相纸上"画画"。虽然当时摄影不被承认是艺术，但大家都认为自己是画家或诗人。

所谓"江山易改，禀性难移"。我这个人一旦沉迷某

事，就很难简单地抽身而去了。说来惭愧，到今天，我还在拍和五十年前一样的东西。不过，我也只能这样告诉自己：且不谈摄影的方向如何，面对摄影时，我在精神上始终是猛烈燃烧着的，从过去到现在从未改变。

因为，我至今仍是个充满热情的业余摄影师。

（选自《朝日相机》1982年1月号《交换摄影讲义》）

"小传记"系列不定期载于《相机每日》杂志，共计十三次。其中一部分有副标题，一部分则没有。本书基本沿用了原有标题。

★十三次刊载期号及照片数量如下：

※括号内是收录于本书中的照片数。本书在此基础上又增加了数张，完成了整体结构。

"小传记1" 1974年1月号 十六张（十一张）

"小传记2" 选自鸟取县人在美协会名册 1974年8月号 七张（六张）

"小传记3" 1975年5月号 十六张（十一张）

"小传记4" 1977年1月号 十一张（十张）

"小传记5" 开拓团"香取"·伯耆大山 1978年1月号 十六张（十六张）

"小传记 用照片讲述的童话世界" 1978年11月别册 十五张（七张）

"小传记6 平静的清晨" 1979年1月号 十五张（十四张）

"小传记7 跨越半世纪的霉斑·1930—1933" 1980年1月号 十二张（十二张）

"小传记8 轨迹 1934—1940年" 1981年1月号 九张（八张）

"小传记9" 1982年1月号 十六张（十六张）

"小传记10 晴天" 1983年1月号 十三张（八张）

"小传记11 伪景" 1984年1月号 十一张（十张）

"小传记12 住院" 1985年1月号 十四张（九张）